LES REFRAINS DE LA RUE

OUVRAGE TIRÉ A PETIT NOMBRE

———

5oo exemplaires sur papier Velin ordinaire.
5o exemplaires sur papier Vergé de Hollande.

———

LES
REFRAINS
DE LA RUE

DE 1830 A 1870

RECUEILLIS ET ANNOTÉS

PAR

H. GOURDON DE GENOUILLAC

PARIS
E. DENTU, ÉDITEUR
LIBRAIRE DE LA SOCIÉTÉ DES GENS DE LETTRES
PALAIS-ROYAL, 15, 17, 19, GALERIE D'ORLÉANS

1879.
(Tous droits réservés)

A

M. VICTORIEN SARDOU

de l'Académie Française.

LES
REFRAINS DE LA RUE

I

Si la chanson des rues était considérée comme le thermomètre de l'esprit public, il serait juste de reconnaître que cet esprit-là subit des variations aussi brusques qu'inexplicables.

A de très-rares exceptions près, le refrain à la mode, dont les oreilles parisiennes sont rebattues, n'est ni le résultat d'un fait politique, ni une satire; encore moins un enseignement.

Il naît on ne sait comment et s'envole soit du théâtre, soit de l'atelier, soit de la rue. C'est, le plus souvent, un couplet banal qu'une heureuse

phrase musicale met en évidence ; quelquefois c'est un vers burlesque qui prête au double sens ;, enfin ce n'est la plupart du temps qu'un mot, une rime, que sais-je ! quelque chose d'indéfinissable, d'explosible comme la foudre, de prompte comme l'éclair et surtout de communicatif comme le mauvais air.

Ça gagne de proche en proche, et après avoir été fredonné par tout le monde, moulu par toutes les orgues de Barbarie, tapoté sur tous les pianos, râclé sur tous les violons ; après avoir agacé Paris, surpris la province, fait sourire les Anglais et provoqué la joie des Yankees, un beau jour, cet air, ce refrain, cette *scie* que nul ne connaît *in extenso*, mais dont chacun a malgré soi répété le rhythme, disparaît sans laisser aucune trace, pour faire place à un autre qui, lui aussi, passionnera le peuple le plus spirituel de la terre pendant l'espace d'un caprice et rentrera dans l'oubli éternel.

Qui se rappelle aujourd'hui le refrain qui voltigeait sur toutes les lèvres il y a quelques années ? que dis-je, il y a quelques années ? il y a six mois !

Il nous a paru curieux de passer une revue rétrospective des différentes chansons qui ont eu successivement le privilége depuis bientôt

cinquante ans, c'est-à-dire sous les trois gouvernements de Louis-Philippe, de la République et de l'Empire, de conquérir la faveur des Parisiens; peut-être y trouverons-nous le sujet d'une intéressante étude comparative des divers genres qui ont tour à tour flatté le goût du public, et pourrons-nous établir la gamme ascendante et descendante de ce même goût, qui semble parfois vouloir s'élever, s'épurer, s'ennoblir en consacrant la vogue d'un refrain héroïque ou chevaleresque, comme celui-ci :

> Mourir pour la patrie
> C'est le sort le plus beau, le plus digne d'envie,

dont on se rappelle le succès en 1848, et qui, à d'autres époques, donne la mesure de sa décadence et de sa dépravation, en adoptant quelqu'ineptie dans le genre de :

> J'ai un pied qui r'mue
> Et l'autre qui ne va guère ;
> J'ai un pied qui r'mue
> Et l'autre qui ne va plus.

Mais avant d'établir aucun rapprochement, procédons par ordre chronologique et fouillons dans les arcanes de ce passé.

Nous sommes au lendemain de la Révolution

de 1830. Le refrain patriotique de la *Parisienne*, chantée pour la première fois au théâtre de la Porte-Saint-Martin, par Adolphe Nourrit, le 2 août 1830, et pour la seconde fois, deux jours après, à l'Opéra (Musique d'Auber, paroles Casimir Delavigne) :

> En avant ! marchons
> Contre leurs canons,
> A travers le fer, le feu des bataillons,
> Courons à la victoire (*bis*.)

n'est déjà plus qu'un souvenir.

En vain la rue essaie de populariser un nouveau chant de M. Adolphe Blanc, mis en musique par M. Adolphe Vogel, le 31 juillet 1830, *les Trois Couleurs* :

> Liberté sainte, après trente ans d'absence,
> Reviens, reviens, le trône est renversé ;
> Ils ont voulu trop asservir la France,
> Et dans leurs mains le sceptre s'est brisé.
> Tu reverras cette noble bannière
> Qu'en cent climats portaient tes fils vainqueurs ;
> Ils ont enfin secoué la poussière
> Qui ternissait ses brillantes couleurs.

La romance règne toujours en maîtresse absolue, en attendant la venue prochaine de la

chansonnette comique. Mais on commence à se lasser de l'uniformité du genre ; le *Guerrier* et *sa belle* ont fait leur temps ; cependant, aucun refrain n'est véritablement populaire, et dans les rues on fredonne encore la romance de M. Boucher de Perthes, musique de Panseron :

> Petit blanc, mon bon frère
> Ah ! petit blanc si doux,
> Il n'est rien sur la terre
> D'aussi joli que vous.

Ou la *Jeune Indienne*, de Léon Halévy, musique de Lemière :

> Un beau navire, à la riche carène,
> Allait quitter les plages de Madras.

On soupire :

> C'est la petite mendiante
> Qui vous demande un peu de pain.

C'est le succès de Romagnési, qui composa la musique de trois cents romances.

Cependant, les gamins de Paris adoptent le refrain que l'acteur Odry vient de mettre à la mode et qui fera son tour de France avec un succès à nul autre pareil. De tous côtés, à la ville,

au théâtre, dans toutes les maisons, on chante les *Bons gendarmes* :

> Il y avait un' fois cinq, six gendarmes
> Qu'avaient des bons rhum's de cerveau,
> Ils s'en vont chez des épiciers
> Pour avoir de la bonn' réglisse ;
> L'épicier leur donn' des morceaux d'bois
> Qu'étaient pas sucrés du tout.
> Puis il leur dit : Sucez-moi ça,
> Vous m'en direz des bonn's nouvelles.

Il paraît que les gendarmes portent bonheur aux chansonniers ; à trente ans de distance, nous les verrons reparaître ; l'un d'eux sera passé brigadier, et c'est certainement Pandore qui disait : Dieu vous bénisse à ceux « qu'avaient des bons rhum's de cerveau » !

Mais voici venir, en 1831, un chant vif, allègre, d'une facture nouvelle ; il a pour titre : *Ma cavale.*

> O ma cavale au sabot noir,
> Passons le seuil du vieux manoir ;
> Dévorons vite l'intervalle
> Qui d'elle me sépare encor.
> Ma belle et fougueuse cavale,
> Partons, partons au son du cor. (*bis.*)

Cette romance, signée Léon Buquet était

chantée dans le drame en trois actes et en vers, que Victor Escousse fit jouer au théâtre de la Porte-Saint-Martin en 1831, c'est-à-dire un an avant qu'il se suicidât, en compagnie de son ami Auguste Lebras.

Elle rompait un peu, par la liberté de son allure, avec les histoires de preux et de troubadours qui formaient alors le fonds de la plupart des poésies lyriques, et la richesse de ses rimes ne pouvait être contestée; elle ne tarda pas à monter de la scène dans les salons et à descendre des salons dans la rue, où on l'eût chantée plus encore, si toutes les sympathies n'eussent alors été acquises à la *Varsovienne*, un chant polonais dont le refrain seul fut populaire :

> Polonais ! à la baïonnette !
> C'est le cri par nous adopté
> Qu'en roulant, le tambour répète :
> A la baïonnette !
> Vive la liberté !

On chanta aussi un autre refrain emprunté à une tyrolienne, *les Chalets* :

> O mon pays, de tes belles campagnes,
> Je garde au moins le touchant souvenir ;
> Et loin de toi ce refrain des montagnes

Me fait toujours palpiter de plaisir.
La y la la la la la la la la la.
 Ce refrain,
Dont je garde un touchant souvenir,
Me fait toujours palpiter de plaisir.

Quoi qu'il en soit, *Ma cavale* demeura à la mode pendant toute l'année 1832, qui ne vit éclore d'autre nouveauté à succès que *la Grisette*, musique de Ch. Plantade :

> Oui, je suis grisette !
> On voit ici-bas
> Plus d'une coquette
> Qui ne me vaut pas.
>
> Si j'avais su rendre
> Mon sort fortuné,
> J'aurais bien pu vendre
> Ce que j'ai donné.
>
> Mais je suis grisette !
> On voit ici-bas
> Plus d'une coquette
> Qui ne me vaut pas.

Mais, en 1833, la *Jeune Albanaise* s'empara exclusivement de la faveur populaire. En voici le premier couplet :

> Tu veux devenir ma compagne,
> Jeune Albanaise aux pieds légers,

> Eh bien, suis-moi dans la montagne
> Et viens partager mes dangers. (*bis*.)
> Non, jamais, tu n'iras, esclave,
> Orner le harem des Soudans.
> Il vaut mieux, compagne d'un brave,
> Couler des jours indépendants
> Oui !

Cette charmante Albanaise aux pieds légers, à qui l'on conseillait de préférer la compagnie d'un brave à celle des soudans, séduisait beaucoup les Parisiens, qui devaient ce chef-d'œuvre, pour les paroles, à M. Bétourné, pour la musique, à M. Th. Labarre.

On était las des sujets prétentieux et on commençait à regretter un peu la simplicité de la romance d'avant 1830, lorsque surgit la première chanson paysanne empreinte d'une sorte de couleur réaliste ; elle s'appelait la *Montagnarde :*

> O toi, ma compagne fidèle,
> Dont le cœur discret
> Garde mon secret,
> Sais-tu que ma mère loin d'elle
> Vient de m'avertir
> Qu'il fallait partir ;
> Toi qui la connais,
> Dis-lui que je l'aime ;
> Parle pour toi-même,
> Dis-lui tes regrets,

Surtout cache-lui
D'où vient mon ennui.
Dis-lui que loin de mes compagnes,
Il n'est pour mon cœur
Ni paix ni bonheur ;
Dis-lui qu'en quittant nos montagnes,
Je dois tant souffrir
Que j'en puis mourir.

Les chanteurs des rues disaient le premier vers : « O toi, ma compagne fidèle, » d'une façon toute particulière ; ils accentuaient et prononçaient : O toi, ma compagne fidè-è-è-le » et tout porte à croire que le motif de la vogue énorme qu'eut cette chanson, tînt beaucoup à ce fidè - è - è - le.

Mais c'était surtout le second couplet qu'il fallait entendre.

O toi, qui connais ma tristesse,
Qui, dans mon malheur,
Me tiens lieu de sœur,
Dis-lui, dis-lui que la richesse,
Sans elle et sans toi
N'est plus rien pour moi ;
Dis-lui qu'en partant
Je laisse une mère,
La croix de mon père,
Toi que j'aime tant.

Surtout cache-lui, etc.

La « croix de mon père » était une trouvaille ; croix de mon père ou croix de ma mère, pendant trente ans, elle fit les beaux soirs du drame !

Retournons à la chanson ; à la *Chanson Bretonne*, car c'est le titre de celle dont M. E. Barateau écrivit les paroles en 1834 et dont Masini fit la musique :

> Bien loin de la Bretagne
> Où j'ai reçu le jour ;
> Bien loin de la montagne
> Où j'ai pleuré d'amour,
> A la fleur qui boutonne
> Je dis souvent, souvent,
> Une chanson bretonne
> Que je chante en rêvant,
> En rêvant.

Dans les salons, on s'étudia à chanter en rêvant, et même à chanter en pleurant, comme le voulait le dernier couplet de la chanson ; mais la rue fit plus de façons et, bien qu'on l'y ait chantée assez pour qu'elle méritât le titre de chanson populaire, les Jeune France et les ouvriers lui préférèrent une autre production de M. Bétourné, l'auteur déjà nommé de la *Jeune Albanaise*, et de son complice

Th. Labarre; elle se nommait la *Jeune Fille aux yeux noirs*. Écoutez! ce sont des alexandrins, accompagnés de petits vers, selon la mode du jour :

> Jeune fille aux yeux noirs, tu règnes sur mon âme;
> Tiens! voilà des croix d'or, des anneaux, des colliers.
> Des chevaliers ainsi m'ont exprimé leur flamme;
> Eh bien! j'ai refusé l'offre des chevaliers.
>
> > La fortune
> > Importune,
> > Me paraît
> > Sans attrait.
> > Sur la terre,
> > Il n'est guère
> > De beau jour
> > Sans l'amour.

Cette chanson eut un succès fou; on était tout au romantique, la *Jeune Fille aux yeux noirs* fut déclarée le second chef-d'œuvre de M. Bétourné, elle eut même des admirateurs si passionnés, qu'ils se coiffaient d'une casquette à la Buridan pour la chanter, afin de mieux se pénétrer du sentiment moyen-âge dont elle était pour ainsi dire imprégnée.

Et cependant, fragilité de la gloire! la *Jeune Fille aux yeux noirs* disparut tout à coup devant la charmante fantaisie que venait

d'improviser Alfred de Musset en compagnie de Monpou. Ai-je besoin de nommer l'*Andalouse* :

> Avez-vous vu dans Barcelone
> Une Andalouse au teint bruni,
> Pâle comme un beau soir d'automne ?
> C'est ma maîtresse, ma lionne,
> La marquesa d'Amaëgui.
> J'ai fait bien des chansons pour elle,
> Je me suis battu bien souvent,
> Bien souvent j'ai fait sentinelle
> Pour voir le coin de sa prunelle,
> Quand son rideau tremblait au vent.

Plus de quarante années ont passé sur l'*Andalouse*, et parfois elle vient encore voltiger sur les lèvres de ceux qui la chantaient dans leur jeunesse. Tout le monde, sans exception, la chanta ; mais le populaire s'en lassa vite et lui préféra une platitude commune et grossière, qu'on appelait : les *Amours de madame Canelle et de son Amant* :

> A ce soir *(bis.)*
> Dans ma chambrette,
> En cachette,
> Oui, ce soir, *(bis.)*
> Charles, tu viendras me voir ;
>
> A minuit tu paraîtras,

Je t'attends à ma fenêtre ;
Pour te faire reconnaître,
Doucement tu tousseras ;
Du premier à la mansarde,
Tout argus sommeillera,
Mon mari monte la garde
Et l'amour nous sourira.

Cette gaudriole fut beaucoup chantée ; cependant on revint encore à la romance, qui est bien le genre par excellence, et les échos de la rue répétèrent à l'envi, en 1835, des couplets tirés de l'opéra-comique *les Deux-Reines*, de Frédéric Soulié et Arnaud, musique de Monpou :

Adieu ! mon beau navire
Aux grands mâts pavoisés,
Je te quitte et puis dire :
 Mes beaux jours,
Mes beaux jours sont passés.

Toi qui, plus fort que l'onde,
En sillonnant les flots,
A tous les bouts du monde
Porte nos matelots,
Nous n'irons plus *(bis.)* ensemble
Voir l'équateur en feu,
Mexique où le sol tremble,

Et l'Espagne
Et l'Espagne au ciel bleu,

Adieu, etc.

Toutes les orgues de Barbarie ont moulu cet air au coin des carrefours : *Mon beau navire* fit fureur ; on le chanta au théâtre, aux concerts, dans les salons, dans la rue, partout.

Ce fut le signal de toute une série de chansons de matelots qui semblaient avoir transformé tous les Parisiens en gens de mer et qui leur firent imaginer le canotage.

En tête il faut placer *Naples*.

Quand le printemps se lève,
Riche comme un beau rêve,
Partons, amis, partons ; (*bis.*)
L'hirondelle légère
Ne rase pas la terre,
Les vents nous seront bons. (*bis.*)

Vogue, vogue,
Vogue ma balancelle ;
Chantez, gais matelots,
Que votre voix se mêle
Au murmure des flots.

Puis ce fut le *Gondolier de Saint-Marc*, barcarolle vénitienne, ainsi qu'ont soin de le

constater les cahiers à deux sous, imprimés par Stahl sur papier à chandelles ; elle était de M. Ernest Aubin pour les paroles, et pour la musique de Paul Henrion, dont elle fut pour ainsi dire le début, et qui devait porter si loin la vogue de la romance. La voici :

Dans la riche Venise où le luxe étincelle,
Où brillent, dans les eaux, des portiques dorés,
Où sont les grands palais dont le marbre révèle
Des chefs-d'œuvre de l'art, des trésors adorés !

 Je n'ai que ma gondole,
 Vive comme un oiseau,
 Qui se balance et vole
 A peine effleurant l'eau.

Ensuite, *Ma tartane*, paroles de Crevel de Charlemagne, musique de Th. Labarre :

 Entre dans ma tartane,
 Jeune Grecque à l'œil noir ;
 Tu seras ma sultane,
 Mon bonheur, mon espoir.

Nous irons le matin écumer le rivage,
Des pêcheurs négligents ramasser le corail.
Puis après, enlever quelque vierge au passage
Pour l'offrir en hommage au harem du sérail.

 Viens !

Naturellement, quand on eût chanté « du maritime » sur tous les tons, on s'en lassa, et Paris s'éprit de nouveau de la romance plaintive et langoureuse que M^{lle} Loïsa Puget devait cultiver avec tant de persévérance et de succès, avec la collaboration poétique de M. G. Lemoine.

Ce fut d'abord *Mon Pays* :

Oui, je t'aime d'amour, ô ma chère Bretagne !
Oui, je t'aime d'amour avec ta pauvreté,
Avec ton sol de pierre et ta rude campagne,
Avec tes longs cheveux et ton front indompté.

 L'étranger te délaisse
 Et dit : sombre pays.
 Et c'est de ta tristesse
 Que mon cœur est épris,
 Car toujours une mère,
Une mère est belle pour son fils.
 Et je t'aime, pauvre terre,
Car c'est toi, oui, c'est toi mon pays.
Je t'aime pauvre terre, c'est toi mon pays,
 Oui, c'est toi mon pays.

Le plus grand succès de la fin de l'année 1836 fut les couplets chantés par Chollet, dans le *Postillon de Lonjumeau* :

Mes amis, écoutez l'histoire

D'un jeune et galant postillon.

Tout Paris répéta le refrain :

>Oh ! qu'il est beau !
>Le postillon de Lonjumeau

Vint ensuite, de M^{lle} Loïsa Puget, une romance plus gaie : *Je te prends sans dot :*

>Ce n'est pas ta dot, ma belle comtesse,
>Ce n'est pas ta dot, ta dot que je veux ;
>Mais je veux pour dot plus que ta richesse,
>Mais je veux, mais je veux, oui, je veux
>Tes yeux.
>Oui, je veux, *(bis.)*
>Ma belle comtesse,
>Oui, je veux tes yeux.

Ces rimes-là peuvent se succéder à l'infini ; elles ne durent pas fatiguer beaucoup l'imagination de leur auteur.

Cette niaiserie musicale n'eut pas de peine à disparaître devant le joli poëme de Frédéric Bérat : *Ma Normandie :*

>Quand tout renaît à l'espérance
>Et que l'hiver fuit loin de nous ;
>Sous le beau ciel de notre France,

Quand le soleil revient plus doux,
Quand la nature est reverdie,
Quand l'hirondelle est de retour,
J'aime à revoir ma Normandie ;
C'est le pays qui m'a donné le jour.

Ma Normandie fit tout oublier ; on ne chanta plus autre chose ; ce fut un délire : elle se vendit à 30,000 exemplaires. Ce qui équivalait à 100,000 de nos jours.

« Très-aimée du peuple, dont elle sait toucher le cœur et parfois provoquer la gaîté, la chanson de Frédéric Bérat est bonne enfant et vit de peu. Elle ne ressemble ni aux flons-flons de Désaugiers, ni aux hymnes de Béranger ; mais elle est modeste, elle est chaste et ne trempe jamais son aile dans le champagne avant de prendre son vol. »

Le succès de la *Normandie* devait amener des imitations, des parodies ; il fit plus, il mit les Normands en évidence, et les coupletiers se mirent tous à faire des chansons normandes avec parlé. Cet affreux jargon, qui tenait aussi bien de la langue que l'on parle à Saint-Flour que de celle des gens de Rouen ou de Lisieux, eut un grand succès, et quiconque voulait produire un effet sûr dans un salon bourgeois, n'avait

qu'à imiter M. Levassor lorsqu'il chantait, en arrondissant sa bouche en cul-de-poule, ses chansons normandes.

Cependant celle qui eut le plus de succès et qu'on chanta avec frénésie, fut une chanson à deux voix créée au théâtre de la Renaissance par Joseph Kelm et Hoffmann. Les paroles et la musique étaient aussi de Bérat. On la nommait : *la Normande* :

Zidor (très-gaiement).

No z'avons ti bu ! chez la mèr'Grivelle, no z'avons ti bu !

Nicolas.

No z'avons ti ri ! chez la mèr'Grivelle, no z'avons ti ri !
 C'est cha du plaisi,
 J'sis tout étourdi.
Zidor : C'est cha du plaisi,
 J'sis tout endormi.

Nicolas : No z'avons ti bu ! no z'avons ti ri !
 C'est cha du plaisi,
 Ah oui ! c'est cha du plaisi !

Zidor : No z'avons ti bu ! no z'avons ti ri !
 C'est cha du plaisi.
Ensemble : Oh ! oui, c'est cha du plaisi !

Dire ce que cette chanson fut chantée c'est impossible ; et longtemps encore après que sa

vogue comme chanson populaire fut passée, on ne pouvait assister à une soirée musicale sans qu'un monsieur en col rabattu et en cheveux longs, ne vînt avec un sourire idiot sur les lèvres écorcher le fameux :

> No z'avons ti bu,
> No z'avons ti ri,

en compagnie d'un amateur qui l'aidait dans cette exécution destinée à « amuser la société. »

Toutefois, la romance ne pouvait demeurer longtemps absente du répertoire parisien, et *la Belle Provençale*, d'Isnard, musique de Merle, fit quelque bruit en 1837, surtout le refrain, que chacun fredonna :

> Va, ne sois pas jalouse
> De la belle Andalouse :
> Elle l'est moins que toi ;
> Il n'est pas une fille,
> De Cadix à Séville,
> Qui te vaille, ma foi !
>
> Dis-moi si jamais mains plus blanches
> Ont tressé de plus noirs cheveux,
> Si jamais d'aussi belles hanches

Ont porté corps plus gracieux ;
Et ce pied, cette jambe fine,
Tous ces harmonieux contours,
Et cette bouche purpurine
Qui semble le nid des amours.

Va, ne sois pas jalouse, etc.

Si de nos jours quelqu'un s'avisait de chanter un pareil pathos, les auditeurs se tordraient de rire ; mais en 1837 on chantait ces choses-là sérieusement, une main sur la poitrine, les cheveux au vent et l'œil inspiré ; les ouvriers se fatiguèrent vite de la *Belle Provençale*, et les ateliers résonnèrent bientôt des joyeux accents d'une chansonnette comique avec parlé, qui fit les délices des parisiens ; on l'appelait le *Postillon de Mam' Ablou :*

D'liou, d'liou, d'liou, d'liou,
D'liou, d'liou, d'liou, d'liou.
L'postillon d'mam' Ablou
Jamais ne sommeille,
Il est ardent, il est prudent ;
C'est vrai qu'il goblotte à merveille ;
Mais en courant la nuit et le jour, ⎫
S'il sait boire il sait faire l'amour. ⎬ (bis.)
L'postillon de mam' Ablou
Est un rusé loup-garou !

Mam' Ablou, mon p'tit chou, t'es ma bourgeoise,
De mes yeux amoureux, p'tit' sournoise,
Tu t'régal's et m'dis plus d'un' fois :
Postillon ! postillon ! que n'es-tu l'bourgeois !

La musique de ce gai morceau était de M. Valdimir, pseudonyme de Louis Clapisson ; le *Postillon de Mam' Ablou* figura dans le premier album de ce compositeur que M^{me} Lemoine publia dans le cours de cette année 1837.

La gaieté était de mise alors ; au *Postillon* succéda un chant d'ivrogne, qui fut populaire aussitôt lancé ; il avait pour titre : *Un coup de Picton* :

Un coup d'picton,
Moi j'm'en fiche ;
Il faut que j'liche
Un coup d'picton ;
J'aim' bien mieux l'huil' que l'coton.

Picton, liqueur charmante,
Nectar des malheureux,
Tu vaux mieux qu'on te chante
A la face des cieux ;
Point d'chagrins domestiques
Que ne fasse finir,
Point d'enn'mis politiques
Que n'puisse réunir

Un coup d'picton, etc.

Cette chanson, dont quelques couplets, malgré leur débraillé, ont un certain tour satirique qui n'est pas sans esprit, est signée J.-V.-B. Dorilas, « *poitrinaire, et par conséquent membre de la Société de tempérance de Paris et banlieue.* »

Son genre, très-accusé, ne permettait guère qu'elle se répandît autant qu'une romance ; néanmoins, elle ne fut pas seulement adoptée par les ivrognes et par les habitués des barrières ; les ateliers la chantèrent et elle ne tarda pas à devenir populaire, et tous ceux qui reculaient devant la crudité des expressions en fredonnaient au moins la musique, empruntée à celle de la contredanse de la *Croix d'or*, de M. Pilati.

Le *Coup de Picton* est encore demeuré dans quelques mémoires, et on entendit plus d'une fois son gai refrain au beau milieu d'un vaudeville où il se trouvait intercalé ; mais sa vogue fut éclipsée par celle d'une chanson éclose un beau jour sur le pavé de Paris et chantée par M. Spitalier, le « chanteur populaire », tandis que sa femme tournait la manivelle de l'orgue pour l'accompagner.

Elle se nommait *le Brigand Calabrais*, paroles de M. Paul de Juvécourt, musique de M. le comte d'Adhémar :

Vois-tu bien, mon enfant, là-bas sur la montagne,
Ces soldats dont le casque étincelle au soleil ;
Ce sont-là des maudits qui battent la campagne
Pour nous surprendre ici, pendant notre sommeil,
Pour nous surprendre ici, (*bis.*) pendant notre sommeil.

Tiens !

Prends donc ma carabine,
Sur toi veillera Dieu.
D'ici, je t'examine.
S'ils font un pas, (*bis.*) fais feu ;
S'ils font un pas, mais un seul pas, fais feu !

« La composition de M. d'Adhémar est une des plus saillantes glorifications artistiques du bandit artificiel qui succéda, sur les cheminées et les pianos, aux troubadours et aux ménestrels que l'Empire et la Restauration virent trôner avec une si déplorable persistance. » Tel est le jugement qu'un critique autorisé porta sur ce chant belliqueux, qui fut à son tour remplacé par une romance empruntée à l'opéra *Guido et Ginevra*, d'Halévy, joué le 5 mars 1838. Ce fut Duprez qui, en chantant cet air, le mit à la mode :

> Pendant la fête, une inconnue
> L'an dernier parut en ces lieux ;
> Depuis ce jour sa douce vue
> Remplit mon cœur, charme mes yeux. *(bis.)*
> Quand sur ces monts vint la nuit sombre
> Elle partit ; je l'implorai ;
> Hélas ! elle a fui comme une ombre
> En me disant : Je reviendrai. *(bis.)*

Paris s'empara des deux derniers vers, qu'il répéta à satiété. Du commencement de l'air, nul ne s'inquiétait ; mais on ne faisait pas alors cent pas dans la rue sans entendre un gamin vous glapir aux oreilles :

> Hélas ! elle a fui comme une ombre
> En me disant : je reviendrai.

On se lasse de tout, même des couplets d'opéra, et *Guido* fut délaissé pour le *Garde-Moulin*, qui inaugura l'année 1839, année essentiellement chansonnière, si on en juge par le nombre des chants de tous genres qu'elle vit éclore ; voici un couplet du *Garde-Moulin* :

> Je vais épouser la meunière
> Dont on voit le moulin là-bas.
> Moi, j'aime une pauvre bergère ;
> Comprenez-vous mon embarras ?

Ma Fanchette est si jolie !
Mais la meunière a du bien ;
S'il faut faire une folie,
Que ça ne soit pas pour rien.

Bah ! j'épouserai la meunière,
Qui me fait toujours les yeux doux
En me disant : Beau petit Pierre,
Mais quand donc nous marions-nous ?

Peu de temps après, une romance se soupirait langoureusement ; elle avait pour titre : *Ta Patrie et tes Amours :*

Parle-moi, je t'en prie,
Oh ! parle-moi toujours
De la belle Italie,
De tes premiers amours.

Dis-moi les sérénades
Que la nuit tu donnais,
Et les douces ballades
Que tu lui chantais.

Parle-moi, etc.

Cette poésie n'était pas signée dans les recueils de chansons populaires, pas plus que la suivante : *Crois-moi :*

Ne crois pas, ô mon ange!
A leurs mots enchanteurs,
A leur douce louange,
A leurs propos flatteurs ;
Mais quand ma voix fidèle
Tout bas te dit que nulle autant que toi
N'est belle,
Crois-moi !

Ces mirlitonnades n'eurent qu'un succès relatif, et elles étaient tout à fait oubliées lorsqu'apparut une véritable romance: *Le Rêve de Marie ;* c'était un petit poëme plus soigné que toutes les productions du même genre ; il était de M. Gustave Lemoine, musique de Mlle Loïsa Puget :

Tu veux, pauvre Marie !
Pour voir Paris,
Quitter mère chérie
Et le pays.
Du moins jusqu'à l'aurore
Attends pour te mettre en chemin,
Et dans mes bras encore
Dors, mon enfant, jusqu'à demain.
Crois-moi, pauvre Marie !
Reste en ce lieu ;
On dit qu'à Paris on oublie
Sa mère et Dieu.
Et tu pourrais, pauvre Marie !
Oublier là ta mère et Dieu ;

> Oui, tu pourrais, pauvre Marie !
> Oublier là ta mère et Dieu.

Le succès de cette romance fut prodigieux.

Celle qui s'empara ensuite de la faveur populaire était encore une romance sentimentale, elle avait pour titre : *Fleur des Champs :*

> Fleur des champs, brune moissonneuse,
> Aimait le fils d'un laboureur,
> Par malheur, la pauvre faneuse
> N'avait à donner que son cœur ;
> Elle pleurait, un jour, le père
> Lui dit : Fauche ce pré pour moi,
> Si dans trois jours, il est par terre,
> Dans trois jours mon fils est à toi.
>
> Le doux récit que je vous chante
> Est un simple récit du cœur,
> C'est une histoire bien touchante
> Que m'a contée un moissonneur.

Deux romances plaintives coup sur coup, c'était trop.

Et comme une réaction ne se fait jamais attendre, après s'être passionné pour la pauvre Marie, on se tourna sans transition vers le *Père Trinquefort*, une chanson en l'honneur de la

dive bouteille, paroles et musique d'Amédée de Beauplan :

>Débouche encor cette bouteille,
>Versons, buvons cette liqueur vermeille.
>Ah ! qu'on est bien sous cette treille !
>Il n'est plus de chagrin ici ;
>Ma femme, Dieu merci !
>Tu n'es pas là, même en peinture,
>Avec un brave ami
>Je puis célébrer la nature ;
>Aussi je veux tout oublier :
>Je n'ai plus un seul créancier,
>Je n'ai plus de terme à payer,
>Je n'entends plus d'enfants crier,
>Qu'il fallait nourrir, habiller,
>Mangeant tout ce qu'on peut gagner.
>Au créateur, de bon cœur je rends grâce !
>Oh ! mon ami, viens donc que je t'embrasse.
>Jamais sur terre un mortel n'a goûté
>Bonheur égal à ma félicité.

>Eh ! bonjour, bonjour, bonsoir, bonsoir !
>Bouteille
>Vermeille,
>Pressons, pressons-la bien,
>Qu'au fond il ne reste rien.

Ce fut une chanson normande de Frédéric Bérat, qui succéda au *Père Trinquefort ;* elle se nommait *le Marié :*

J'sis marié d'puis c'matin,
 J'ai l' cœur cotent
 M'n' âme est à s'n' aise ;
J'sis marié d'puis c'matin,
 On n'peut p'us m'dir' : t'es t'un gamin,
 Toi, t'es t'un galopin.

 M'n' oncl' m'avait dit :
 Si t'es ben sage,
 A ton mariage
 J'te f'rai plaisi.
 Et v'là qui m'donne
 Un' mont' qui sonne.
 Pauv' oncl' chéri,
 T'as pas menti !

(*Parlé.*) Quand j'irai à la ville et pis que l' mond' verra mon cordon su la grand' route, i m' diront comm' cha : Dit' donc, monsieu, quelle heur' qu'il est, si vo plaît ? Moi, j' répondrai :

J'sis marié, etc.

Cependant, cette chanson fut moins populaire que *la Normandie*, mais la paysannerie tenait le haut du pavé ; seulement, on l'accommoda au genre sentimental avec : *Non, Monseigneur*, paroles et musique d'Aristide de Latour, qui se chanta au commencement de 1840 :

> Oh ! dis-moi, jeune fille,
> Jeune fille aux amours,
> Si tu veux, ma gentille,
> Je t'aimerai toujours.
> Laisse-là ta misère,
> Ah ! viens dans mon palais,
> Où tu n'auras, bergère,
> Ni crainte, ni regrets;
> Viens !
>
> Non ! non ! non ! Monseigneur,
> Qui me dites gentille,
> Car je suis pauvre fille
> Et j'ai donné mon cœur.

C'était passablement niais, mais ça plut infiniment aux ouvrières et aux grisettes qui la chantèrent sur tous les tons, et qui y substituèrent souvent des paroles composées par des imitateurs.

Chaque fois qu'une chanson avait quelque succès, des paroliers ignorant les principes les plus élémentaires de la versification, s'empressaient de mettre sur le même air des paroles de leur crû, et vendaient ces romances falsifiées pour les originales.

A la même époque, les étudiants lancèrent dans la circulation un chant : *les Etudiants*,

qui leur était dédié et dont le refrain fit fureur :

La vie a des attraits
Pour qui la rend joyeuse ;
Faut-il dans les regrets
La passer soucieuse ?
Jamais, jamais, jamais !
Le plaisir est français.
 Et youp, youp, youp
 La la la la *(bis.)*
 La la la !

Je recommande ce couplet que chantaient des jeunes gens intelligents et lettrés !!!

Quand l'hiver sur nos têtes
Viendra semer la neige,
Puissions-nous pour retour
Et pour dernier cortége,
Toujours, toujours, toujours
Bacchus et les amours
 Et youp, youp, youp
 La la la la *(bis.)*
 La la la !

J'ai ce couplet imprimé sous les yeux ; il est certainement d'un de ces versificateurs dont je viens de parler ; mais tous ceux qui

ont fréquenté le quartier latin, vers 1845, se souviendront qu'il était traditionnel.

Ce youp, youp, youp la la la la amusa singulièrement Paris, qui eut toujours un faible pour l'expression sans signification aucune, qu'il adopte un beau jour sans savoir pourquoi et qu'il répète à tout propos; à la fin de 1840, ce n'était plus « youp la la » le mot à la mode, c'était « de quoi? » comme sous l'Empire ce fut : *ohé! Lambert!*

Ce cri : *de quoi !* avait été créé par Levassor, dans une chansonnette comique qu'il chantait au Palais-Royal et qui sous le titre *l'Entr'acte au Paradis*, eut un succès colossal. En voici un échantillon :

Pivot, au spectaque... quinze actes !!! tout le monde est déjà entré... donne-moi vite tes dix sous... bon!... deux paradis, c'est ça... marchons... change ton billet... quatre à quatre les escaliers *(Imitant le souffle d'une personne qui monte rapidement un escalier)*, ah! nous y v'là... crrrr!... pas d'place !! plein comme un œuf. Ah! ah! ah! j'te l'ai ben dit; t'as voulu manger du dessert *(à Pivot)*; attends, laisse moi faire ! *(Appelant au hasard)* Mam'zelle Vlllllon !... Quiens v'là une bonne de d'sus le premier banc qui se retourne : *(A la bonne)* Pst!... venez tout d'suite...oui vous... — Faubourg du Roule?... — Oui!... vot' maîtresse

vous demande... — Pourquoi?... — Son p'tit vient de s'casser une patte. *(A Pivot)* V'là qu'all' se lève... la payse la suit... enjambe, Pivot; excusez, mon vieux... pardon, la bourgeoise! laisse-nous passer, toi moutard... usurpé! qué bonnes places, regarde donc, est-ce peuplé? *(Sifflant et battant des mains)* Utch, utch, utch, la toile!... utch, utch, utch, la toile!... utch, utch, utch, la toile!... utch, utch, utch, ohé! là-bas! utch, utch, utch, face au parterre.

Chant :

Utch, utch, utch, utch, utch, utch, utch, utch, utch,
[utch, utch, utch,
Il va v'nir du renfort, va Pivot, va plus fort.
Utch, utch, utch, utch, utch, utch, va Pivot, va plus fort.
Utch, utch, utch, utch, utch, utch, déjà l' public enrage.
Utch, utch, utch, utch, utch, utch, redoublons le tapage.
Utch, utch, utch, utch, utch, utch, utch, utch, utch,
[utch, utch, utch.

A la porte... de quoi à la porte?... de quoi?...
 Qui qui fait la loi, si c'n'est moi?
A la porte... de quoi?... à la porte? de quoi?...
 Je veux faire ici la loi, oui, moi, quoi!...

La façon dont Levassor disait « de quoi » fit sensation; le lendemain, au théâtre, tout le monde fredonnait « à la porte, de quoi? » et huit jours après, les Parisiens, charmés, disaient à tout propos : « de quoi? »

Les mots même les plus spirituels s'usent ; la romance reparut plus brillante que jamais, et la chanson à la mode fut une romance de de Mme Laure Jourdan, musique d'Aristide de Latour, ayant pour titre : *Elle est partie !*

> Enfants de la même chaumière,
> Nous n'avions pour abri
> Que l'amandier fleuri.
> Ma mère à moi, c'était sa mère,
> Ma sœur était sa sœur,
> Son cœur était mon cœur.
> Son nom remplissait ma prière,
> La voir était mon plus beau jour ;
> Et puis, croyant l'aimer en frère,
> Jamais je ne parlais d'amour.
> Mon Dieu, que toujours elle ignore
> Qu'avec son souvenir
> Il me faudra mourir.

Il serait difficile de rencontrer quelque chose de plus vide de sens que cette platitude rimée ; les aimables enfants qui n'ont pour tout « abri que l'amandier fleuri » me paraissent toucher au sublime du genre, c'est absolument idiot ; mais qu'importe, l'engouement n'y regarde pas de si près.

On se pâmait d'aise en entendant et en répétant ce chef-d'œuvre de la bêtise humaine

et le vers « la voir était mon plus beau jour » enchantait les délicats... Mais passons ; voici le refrain qui lui succéda et qui eut les honneurs de la popularité, sous le titre : *La Pupille :*

> On me dit gentille,
> Et sous ma mantille,
> Mon œil noir qui brille
> Fait battre le cœur.
> Mais, Vierge Marie,
> Combien je m'ennuie
> De passer ma vie
> Près d'un vieux tuteur.
>
> Dès le matin, dans son humeur jalouse,
> Vers ma chambrette, il accourt à grands pas,
> Il veut savoir si la jeune Andalouse
> Est seule encore et ne le trompe pas.

Ce succès fut de courte durée ; une paysannerie fit oublier *la Pupille* et toutes les orgues de Barbarie s'emparèrent de *Fanchette :*

> Pierre, pauvre berger,
> N'ayant pour tout bien qu'une chaumière,
> Aimait une bergère
> Et ne faisait que d'y songer.
> Fanchette était si belle
> Et le berger si laid !
> Elle restait rebelle ;

Son tendre cœur n'aimait
Que le son de la musette
Et les plaisirs du pays,
Car pour la pauvre Fanchette
Un bal était un paradis.

En 1841, MM. d'Ennery et Gustave Lemoine firent jouer *La Grâce de Dieu* et y intercalèrent une chanson de Mlle Loïsa Puget qui venait d'être publiée dans son album annuel, où personne ne l'avait remarquée, mais qui obtint un succès fou dès le jour où Clarisse Miroy et Francisque jeune la chantèrent; le refrain devint populaire et finit même par agacer. Cette chanson, publiée sous le titre: *La Dot d'Auvergne*, s'appela alors *La Dot de Savoie* :

Pour dot ma femme a cinq sous,
Moi quatre, pas davantage,
Pour monter notre ménage,
Hélas ! comment ferons-nous ?

Cinq sous, cinq sous,
Pour monter notre ménage,
Cinq sous, cinq sous !
Femme, comment ferons-nous ?

Eh bien ! nous achèterons
Un petit pot pour soupière ;

Avec la même cuillère,
Tous les deux nous mangerons. *(bis.)*

« Cinq sous, cinq sous ! » devinrent une *scie* qu'on était sûr d'entendre au faubourg comme sur le boulevard, à l'atelier comme dans la rue ; ce qui n'empêcha pas le succès simultané d'une seconde chanson de Loïsa Puget, aussi nommée *La Grâce de Dieu,* et qu'on chantait également dans la pièce :

Tu vas quitter notre montagne,
Pour t'en aller bien loin, hélas !
Et moi, ta mère et ta compagne,
Je ne pourrai guider tes pas.
L'enfant que le ciel nous envoie,
Vous le gardez, gens de Paris ;
Nous, pauvres mères de Savoie,
Nous le chassons loin du pays ;
 En lui disant : adieu !
 A la grâce de Dieu, *(bis.)*
Adieu, à la grâce de Dieu ! *(bis.)*

Une chanson bretonne, toujours de Mlle Loïsa Puget, succéda à *La Grâce de Dieu*, dont la vogue fut immense ; la nouvelle chanson, *Le Soleil de ma Bretagne*, ne dut son succès qu'à ses quatre premiers vers, qui seuls

devinrent populaires pendant trois mois environ :

> La mer m'attend, je veux partir demain.
> Sœur, laisse-moi, j'ai vingt ans, je suis homme,
> Je suis Breton et je suis gentilhomme,
> Sur l'Océan je ferai mon chemin.
> — Mais si tu pars, mon frère,
> Que ferais-je sur terre ?
> Toute ma vie à moi,
> Tu sais bien que c'est toi !
> Oh ! ne vas pas loin de notre berceau.
> Reste avec moi, ta sœur et ta compagne,
> On vit heureux à la montagne,
> Et puis, de la Bretagne,
> Le soleil est si doux !

Cette romance fut chantée dans tous les salons ; mais la rue ne l'accueillit qu'avec une certaine réserve, et elle était à peu près oubliée lorsque surgit soudain un des plus grands succès populaires, celui de la ronde de *Paris la nuit*. Il n'y eut pas un carrefour qui ne retentît de cette ronde dont Artus fit la musique pour la pièce *Paris la nuit*, que MM. d'Ennery et Gustave Lemoine firent jouer en 1842 :

> Les cafés se garnissent
> De gourmets, de fumeurs,
> Les théâtres s'emplissent.

> De joyeux spectateurs.
> Les passages fourmillent
> De badauds, d'amateurs,
> Et les filous frétillent,
> Derrière les flâneurs.
>
> Oui, voilà, mes amis, voilà Paris la nuit.
> Du plaisir et du bruit,
> Voilà Paris la nuit.
> Oh! eh! oh! eh! voilà Paris la nuit.

Le cri oh eh! essentiellement parisien, fut pour beaucoup dans la faveur qui s'attacha à cette ronde.

On n'eut, d'ailleurs, que l'embarras du choix en cette année de grâce 1842, et tous ceux dont les oreilles étaient rétives aux beautés de *Paris la nuit*, les pouvaient réjouir en chantant : *Petite fleur des Bois*, que tout Paris répéta :

> Petite fleur des bois,
> Toujours, toujours cachée,
> Longtemps je l'ai cherchée
> Dans les prés, dans les bois,
> Pour te dire une fois
> Ce mot, ce mot suprême :
> Je t'aime, je t'aime,
> Petite fleur des bois. } *(ter.)*

Ou en fredonnant le *Fou de Tolède*, de Victor Hugo, musique de Monpou :

> Gastibelza, l'homme à la carabine,
> Chantait ainsi :
> Quelqu'un a-t-il connu doña Sabine
> Quelqu'un d'ici ?
> Dansez, chantez, villageois, la nuit gagne
> Le mont Falou.
> Le vent qui souffle à travers la montagne
> Me rendra fou,
> Oui, me rendra fou !

Non-seulement tout Paris, mais toute la France chanta Gastibelza, ce qui ne nuisît en aucune façon à la vogue qu'eût *le Véritable amour*, toujours de Loïsa Puget pour la musique et de Gustave Lemoine, pour les paroles ; tous deux semblaient avoir soumissionné la confection des romances à succès :

> Tu demandes, Marie,
> Si l'amour est menteur,
> Si deux fois dans la vie
> On peut donner son cœur ?
> Non, non, mon ange, *(bis.)*
> Jamais le cœur ne change.
> L'amour d'un jour *(bis.)*
> Ce n'est pas de l'amour.

Soudain, au milieu de l'enthousiasme qui accueillit *le Véritable amour*, se produisit une

sorte de cantique dont la rue s'empara ; cela se nomma *le Fil de la Vierge*, paroles de Maurice Saint-Aguet, musique de Scudo :

> Pauvre fil qu'autrefois ma jeune rêverie,
> Naïve enfant,
> Croyait abandonné par la vierge Marie
> Au gré du vent,
> Dérobé par la brise à son voile de soie,
> Fil précieux,
> Quel est le chérubin dont le souffle t'envoie
> Si loin des cieux ?
> Viens-tu de Bethléem, la bourgade bénie,
> Frêle vapeur
> De l'encens qu'apportaient les mages d'Arménie
> Pour le seigneur ?
> Sous les palmiers du Nil, la ronce te prit-elle
> Au manteau bleu
> Où la reine des cieux, fugitive et mortelle,
> Cachait un Dieu ?

La mode tournait à l'élégie ; au *Fil de la Vierge* succéda, en 1843, *C'est toi*, romance de Catelin, musique d'Et. Arnaud :

> Ce qu'il me faut à moi, pour que mon triste cœur
> Renaisse à l'espérance et reprenne courage,
> C'est le bois frémissant et le paisible ombrage
> Où l'on rêve au bonheur. *(bis.)*
> Pour entrevoir l'azur dans mon ciel noir d'orage,
> Ce qu'il me faut à moi, c'est toi. *(bis.)*
> C'est toi *(bis.)* ah! c'est toi.

Le ton élégiaque ne pouvait se soutenir longtemps ; cependant, il n'y eut pas de transition brusque entre les deux refrains populaires, et on y arriva en changeant le genre par une pente douce, *la Valse dans la Prairie,* de Frédéric Bérat, était encore dans la corde tendre :

> Aux doux accords de la valse chérie,
> Valsons, ma sœur, *(bis.)*
> Foulons l'herbe fleurie,
> Au vent du soir qu'embaume la prairie
> Valsons, ma sœur,
> Je suis heureux, heureux, de ton bonheur.
>
> Celle que j'aime tant, ma sœur, elle a ton âge,
> Visage
> Aux traits pleins de fraicheur,
> De grâce et de candeur ;
> Sur son front de seize ans, jamais aucun nuage,
> Image
> Qui ravirait les yeux
> Des anges dans les cieux.

Un moment, la vogue s'attacha à une barcarolle : *Nina la marinière,* de D. Tagliafico ; elle se chantait sur un air napolitain :

> De Sorente à Mysène
> La mer napolitaine
> Ne connaît qu'une reine.

« Jeune fille à l'œil noir,
 De Mysène à Sorente,
 Je vogue plein d'espoir ;
Nina, Nina, ma charmante,
Zanetto t'attend ce soir.

Une autre barcarolle, d'Edouard Plouvier, se chanta à la même époque sans devenir très-populaire ; mais après la Révolution de 1848, elle fut tirée de l'oubli et devint à la mode ; la musique en avait été faite par Monpou, elle se nommait *Exil et retour* :

Vers les rives de France,
 Voguons en chantant,
Oui, voguons doucement.
 Pour nous
 Les vents sont si doux !
Pays, notre espérance,
 Rivage béni,
Oui, vers toi, port chéri,
Un Dieu d'amour nous conduit.

Loin de toi, patrie,
Mère bien chérie,
D'un exil amer
Nous avons souffert.
Dans un jour d'alarmes
Il fallut en larmes,
Dire un triste adieu
A ton beau ciel bleu !

Voici venir une des chansons favorites des faubourgs. C'est la ronde des *Bohémiens de Paris*, tirée de la pièce de MM. d'Ennery et Grangé, jouée sous ce titre, en 1843, sur le théâtre de l'Ambigu et dont la musique était de M. Artus.

>Fouler le bitume,
>Du boulevard, charmant séjour,
>Avoir pour coutume
>De n'exister qu'au jour le jour ;
>Lorsque l'on voyage,
>Sur son dos, comme un limaçon,
>Porter son bagage,
>Son mobilier et sa maison ;
>Vivre d'industrie,
>Avoir sa gaîté pour tout bien,
>Et voilà la vie,
>Du vrai bohémien parisien.
>Et voilà la vie,
>Oui, voilà la vie
>Du vrai bohémien parisien.
>Voilà la vie *(bis.)*
>Du vrai bohémien parisien.

Un instant, on eut pu croire que la ronde des *Bohémiens* était devenue le chant national des Parisiens ; ils la chantaient avec une unanimité touchante.

Ce fut à la même époque qu'on chanta,

particulièrement dans le quartier latin, dans les ateliers, un couplet dont il n'est possible de rappeler que le premier vers :

 Un soir à la barrière.

La musique était celle d'une romance de Paul Henrion : *Un jour.* Le jeune compositeur obtint presque en même temps un autre succès avec une chanson au refrain très-populaire, dont la musique ne fut jamais gravée; les paroles étaient de M. Edouard Dugas et le refrain :

 Alfred ! encore une caresse,
 Pour nous quitter, embrassons-nous !

En 1843, Mlle Déjazet dit avec son talent habituel une chanson ayant pour titre : *La Lisette de Béranger,* un adorable petit poëme bien français et dû, pour les paroles et la musique, à M. Frédéric Bérat ; *les Bohémiens* furent oubliés, et on n'eut plus de voix que pour chanter *la Lisette.* Cette fois, Paris avait fait preuve de goût :

 Enfants, c'est moi qui suis Lisette,
 La Lisette du chansonnier
 Dont vous chantez plus d'une chansonnette,
 Matin et soir, sous le vieux marronnier.

Ce chansonnier, dont le pays s'honore,
Oui, mes enfants, m'aima d'un tendre amour ;
Son souvenir m'enorgueillit encore
 Et charmera jusqu'à mon dernier jour. *(bis.)*

 Si vous saviez, enfants,
 Quand j'étais jeune fille,
 Comme j'étais gentille !
 Je parle de longtemps.
 Teint frais, regard qui brille,
 Sourire aux blanches dents,
 Alors, ô mes enfants, *(bis.)*
 Grisette de quinze ans,
 Ah ! que j'étais gentille !

Ce fut un chant nerveux, vif, coloré qui succéda à cette chanson ; on l'appelait *le Chant du Guérillas* ; ce fut un musicien ambulant, bien connu des Parisiens sous le nom d'homme à la vielle, qui le mit à la mode en le chantant aux Champs-Elysées :

 A moi, guérillas des montagnes,
 Le cri de guerre a retenti !
 Braves défenseurs des Espagnes,
 L'ennemi vient, malheur à lui ! *(bis.)*

 Gravir monts et collines,
 Bondir sur les ravines,
 Guetter sous les ruines,
 Se traîner à genoux,

Passer la nuit entière
Dans une fondrière
Ou bien sur la bruyère,
Guérillas! c'est de vous.

Le succès *du Guérillas* fut grand ; celui qui l'avait créé le prolongea outrageusement, car pendant plus de dix ans le vielleur le répéta, et il est juste d'ajouter que, pendant ces dix années, les auditeurs ne lui firent jamais défaut.

Ce fut aussi en 1843, qu'on chanta dans la rue *le Retour à Florence* :

Doux ciel de l'Italie,
Enfin tu m'es rendu,
O ma noble patrie,
N'ai-je pas tout perdu?
Ai-je encore un vieux père
Pour me bénir un jour,
Une sœur, une mère
Pour fêter mon retour ?
 Terre chérie
 De l'Italie,
 O ma patrie
 Je te revois,
 Plus de souffrance !
 Plein d'espérance,
 Belle Florence
 J'accours vers toi.

Vers la fin de 1843, un refrain véritablement populaire éclata soudain comme une bombe et fit retentir les échos de la rue; c'était *Montons à la Barrière ;* voici le premier couplet de la chanson :

> Nous avons queuqu' radis,
> Pierre, il faut fair' la noce ;
> Moi, vois-tu, les lundis
> J'aime à rouler ma bosse.
> J'sais du vin à six ronds
> Qui n'est pas d'la p'tit' bière,
> Pour rigoler montons,
> Montons à la barrière.

Cette jolie poésie était signée Dalès aîné, et la musique, de Ch. Gille, était on ne peut mieux appropriée aux paroles; c'était un rhythme traînard qui sentait la barrière et le faubourg, surtout celui des deux derniers vers, qui, chantés, ou plutôt hurlés par la voix éraillée des voyous, semblaient sortir du ruisseau. Mais tout ignoble que fût cette chanson, avec son argot et son débraillé, elle avait un caractère nettement accusé, et on comprenait qu'elle plût aux gens qui aiment les senteurs âcres du populaire. Mais que pouvait-il y avoir dans cette ineptie fade, incolore, qui lui succéda et qui est demeurée

comme le spécimen le plus parfait de la niaiserie mise en musique, et qu'on appelait *Tes Jolis Yeux* :

> Tes deux jolis yeux,
> Bleus comme les cieux,
> Tes deux jolis yeux
> Ont ravi mon âme.
> De tes jolis yeux,
> Bleus comme les cieux,
> La céleste flamme
> A ravi mes yeux.
>
> Par un seul mot, l'âme est ravie,
> Le cœur ému donne sa foi ;
> Un regard peut troubler la vie,
> Et ton regard brilla sur moi.

Voilà ce qu'on appelait de la poésie en l'an de grâce 1844 ; le poëte était M. le comte Eugène de Lonlay, et c'était M^me Etienne Arnaud qui avait trouvé le moyen de mettre ces jolis vers en musique. Paris les chanta ; il n'était pas nécessaire d'avoir une forte dose de mémoire pour en retenir les paroles.

La véritable romance réclamait ses droits ; *Tes deux jolis yeux* n'était qu'une *scie* agaçante ; on ne tarda pas à lui préférer *Ma Fleurette* (musique de M^lle Loïsa Puget), dont le refrain

avait bien quelque lien de parenté avec le précédent :

> Écoute-moi bien, ma Fleurette :
> Le roi vient demain au château,
> Tout nous promet brillante fête,
> Et le cortège qui s'apprête,
> Par Notre-Dame, sera beau !
> Écoute encore, ma Fleurette :
> Pour bien reconnaître le roi,
> Tu regarderas son aigrette.
> Je regarderai, dit Fleurette,
> Et mes yeux ne verront que toi. *(bis.)*

Fleurette fut beaucoup chantée ; toutefois, elle n'atteignit pas le degré de popularité qui s'attache aux chansons véritablement en vogue ; au reste, pendant cette année 1844, deux autres refrains se partagèrent la faveur du public ; les ouvriers chantèrent *la Feuille et le Serment*, de Rosem, musique de L. Amat :

> J'avais juré d'aimer Rosine,
> D'aimer Rosine.
> Je l'écrivis étourdiment,
> Étourdiment,
> Sur une feuille d'églantine. *(bis.)*
> Souffla le vent. *(bis.)*
> Il emporta la feuille et mon serment,
> Et mon serment ;
> Il emporta la feuille et le serment.

Les jeunes gens fréquentant Mabille et autres lieux *ejusdem farinæ* chantèrent une chanson qui commença la réputation de Nadaud; elle s'appelait *les Reines de Mabille* :

> Pomaré, Maria,
> Mogador et Clara,
> A mes yeux enchantés
> Apparaissez, chastes divinités !
> C'est Samedi, dans le jardin Mabille,
> Vous vous livrez à de joyeux ébats ;
> C'est là qu'on trouve une gaîté tranquille
> Et des vertus qui ne se donnent pas.

Nous voici arrivés au moment où la France entière chanta tout ce qui lui passa par la tête, sur *l'air du tra la la la*. Expliquons-nous. Un avocat du barreau de Paris, M. X..., avait imaginé, pour amuser ses enfants, de mettre en chanson *le Renard et le Corbeau*, de La Fontaine.

> Un jour maître corbeau, sur un arbre perché,
> Tenait dedans son bec un fromage glacé ;
> Lorsque maître renard, attiré par l'odeur,
> L'accoste poliment par ce propos flatteur.
>
> Sur l'air du tra la la la. *(bis.)*
> Sur l'air du tra déri déra.
> **Tra la la !**

Cette drôlerie sans prétention, fut imprimée et obtint un succès fou. Un moment, on put supposer que toutes les œuvres du fabuliste allaient être mises en couplets ; puis ce fut le tour des contes de Perrault : *le Petit Chaperon rouge*, *Cendrillon*, etc. Toutefois, aucune de ces imitations n'eut le succès du *Renard et du Corbeau*, ou plutôt du refrain de cette chanson, car ce fut le refrain qu'on répéta à satiété en y adaptant les paroles les plus fantaisistes ; tout allait sur *l'air du tra la la la*, comme sur celui de *Larifla*, son compétiteur à la faveur publique.

D'où vient ce *Larifla*? Nul ne s'en souvient ; ces choses-là poussent sur le pavé de Paris en une nuit, comme les champignons, sans semis et sans culture, et le lendemain, tout le monde les sait et les colporte.

Il serait assez difficile de rapporter ici les paroles saugrenues qu'on mit sur ces deux airs ; chacun brodait à sa façon sans s'occuper de la rime ni de la raison ; en voici des plus connues :

> Dans la gendarmerie
> Quand un gendarme rit,
> Tous les gendarmes rient
> Dans la gendarmerie.

On chanterait encore *Larifla* et *l'air du tra*,

si un succès de théâtre n'était venu, en 1845, mettre à la mode des couplets tirés du *Canal Saint-Martin*, drame de MM. Dupeuty et Cormon, joué sur le théâtre de la Gaîté. La musique de la ronde du *Canal Saint-Martin* est signée Paul Henrion, un maître qui devait détrôner tous les compositeurs de musique chantée et devenir le roi de la romance et de la chansonnette :

Gais enfants du canal, répétez mon refrain,
De Pantin à Paris, de Paris à Pantin :
 Vive à jamais le canal Saint-Martin !
 Pour le joyeux gamin,
 L'honnête citadin
 Vive à jamais le canal Saint-Martin ! *(bis.)*

 Mariniers, blanchisseuses,
 Débardeurs, charbonniers,
 Ses écluses nombreuses
 Font vivre cent métiers.
 Mieux que sur la rivière
 On y gagne son pain ;
 C'est son eau salutaire
 Qui nous fait boir' du vin.

Pendant ce temps, la romance attendait le moment favorable pour reparaître, et aussi, en 1845, les orgues et les chanteurs des rues s'accordèrent tant bien que mal pour faire entendre

Enfants n'y touchez pas, de M. Hippolyte Guérin, musique de Clapisson :

> Du nid charmant caché sous la feuillée,
> Cruels petits lutins à la mine éveillée ;
> Du nid charmant caché sous la feuillée,
> Hélas ! pourquoi faire ainsi le tourment ?
> Ce nid, ce doux mystère,
> Que vous guettez d'en-bas,
> C'est l'espoir du printemps,
> C'est l'amour d'une mère.
> Enfants, n'y touchez pas. *(bis.)*

Mais vers la fin de cette année 1845, un chansonnier parut dont la muse champêtre, ou plutôt paysanne, inaugura un genre nouveau qui fit révolution ; des chants larges, rustiques, empreints d'une poésie agreste, réaliste et un peu rude, retentirent soudain aux oreilles des Parisiens, qui ne tardèrent pas à raffoler de la nouvelle manière.

Ce fut un coup terrible pour la romance, qui ne s'est pas encore relevée depuis. C'en était fait des « yeux bleus comme les cieux » et des « petits bateaux glissant sur l'eau » ; on ne voulait plus de fadaises ni de douceurs ; le réalisme dans la chanson, tel est le mot d'ordre, et la chanson des *Bœufs* fut presque un pro-

gramme révolutionnaire en faveur du naturel et de la simplicité contre le faux et le clinquant.

« Quand on entonne cette chanson, dit un de ses admirateurs, on respire le parfum des blés mûrs et la senteur embaumée des foins coupés. *Les Bœufs* ont révélé Pierre Dupont, jusqu'alors enfermé dans le petit cénacle de la camaraderie, et l'ont fait d'un seul bond arriver aux honneurs de la popularité. Ce chef-d'œuvre vivra comme un impérissable modèle de poésie agreste et de sentiment vrai de la nature. »

Il y a bien un peu d'exagération dans cette appréciation; mais il est certain que jamais chanson rustique ne fut mieux réussie que celle-ci :

>J'ai deux grands bœufs dans mon étable,
>Deux grands bœufs blancs marqués de roux ;
>La charrue est en bois d'érable,
>L'aiguillon en branche de houx.
>C'est par leurs soins qu'on voit la plaine
>Verte l'hiver, jaune l'été ;
>Ils gagnent dans une semaine
>Plus d'argent qu'ils m'en ont coûté.

>S'il me fallait les vendre,
>J'aimerais mieux me pendre !
>J'aime Jeanne, ma femme, eh bien ! J'aimerais mieux
>La voir mourir, que voir mourir mes bœufs.

La chansonnette comique qu'on chanta au commencement de 1846 avait aussi un certain caractère réaliste, que le succès des *Bœufs* avait rendu obligatoire pour les productions nouvelles.

C'était une chansonnette normande de Frédéric Bérat: *Au diable les leçons!* Levassor s'en était fait le protagoniste.

> Viv' la joie et les pomm' de terre !
> Viv' le bon temps, le plaisir, la gaîté !
> Dieu soit loué, j'n'ai plus rien à faire,
> J'en ai fini avec monsieur l'curé.
> Plus de lecture,
> Plus d'écriture,
> Plus d'additions,
> Plus d'soustractions !
> Au diable toutes les leçons !
> Et lon lan la, en avant la guinguette,
> Et lon lan la ! l'rigodon, la chansonnette,
> Bien malin qui m'y rattrap'ra !
> Et lon lan la, en avant la guinguette,
> Et lon lan la, l'rigodon, la chansonnette,
> Et lon lan la, lon lan la la rira,
> La rira.

De ce couplet, le premier vers seulement devint populaire, et encore les échos de la rue lui préférèrent-ils *la Montagne où je suis né*, d'Auguste Jolly :

Près de la montagne superbe,
Où, m'a-t-on dit, fut mon berceau.

.

Le reste du couplet, dont les mots à double entente firent tout le succès, ne peut être reproduit ici, bien que la plupart de ceux qui le chantaient n'y entendaient pas malice.

Dans le cours de la même année, on chanta encore : *les Deux mules du Basque,* de E. de Lonlay et Paul Henrion, et *la Brune Thérèse*, paroles et musique de Prosper Guion :

Thérèse, ma mignonne,
Veux-tu donner ton cœur ?
Tu deviendras baronne,
Je suis puissant seigneur ;
Tu danseras, tu valseras,
Belle mignonne ;
Tu danseras, tu valseras,
Tu m'aimeras,
Non ! non ! non ! non ! Monsieur, *(bis.)*
Dit la brune Thérèse,
Je ne vous aime pas, *(bis.)*
Je ne puis être à vous ;
Il faut que l'on me plaise. *(bis.)*
Pour être mon époux.
La brune Thérèse *(bis.)*
Ne sera pas pour vous.

Ce refrain, qui se chantait en nazillant, ne fut pas longtemps en faveur. Une nouvelle chanson de Pierre Dupont parut, et bientôt l'on n'entendit par la ville que *les Louis d'or* :

>Un soir, le long de la rivière,
>Sous l'ombre des noirs peupliers,
>Près du moulin de la meunière
>Passait un homme de six pieds ;
>Il avait la moustache grise,
>Le chapeau rond, le manteau bleu,
>Dans ses cheveux soufflait la bise,
>C'était le diable ou le bon Dieu.
>Sa voix, qui sonnait comme un cuivre
>Et qui rendait le son du cor,
>Me dit : au bois il faut me suivre ;
>Je te promets cent louis d'or.

Toutes les chansons de Pierre Dupont furent populaires ; cependant, *les Louis d'or*, comme celles de lui qui suivirent, n'atteignit pas à beaucoup près la vogue des *Bœufs*.

Il faut encore signaler une romance qui fut beaucoup chantée pendant l'hiver de 1846 ; elle se nommait *la Quêteuse*, paroles de Gustave Lemoine, musique de Loïsa Puget :

>Avez-vous connu Fanchette,
>La filleule du Seigneur,
>Qui, les jours de grande fête,

Allait quêter pour le malheur?
Ah ! qu'elle était joliette !
Frais minois et blonds cheveux,
Et chacun nommait Fanchette,
La quêteuse aux jolis yeux.
Ah ! ah ! ah !
Jamais on ne refusait.
Ah ! ah ! ah !
Quand sa douce voix disait ;

A Fanchette,
Pour la quête,
Donnez, donnez sans regret.
Nobles dames,
Bonnes âmes,
Pour les pauvres, s'il vous plaît !

Elle fut vite oubliée ; une autre romance sinon meilleure, du moins plus prétentieuse, venait de surgir en s'emparant tout à coup de la faveur populaire. C'était la chanson par excellence des grisettes. Pas une brunisseuse ou une modiste qui ne la sût par cœur ; dans les ateliers, elle faisait fureur ; c'était *Jenny l'ouvrière*, d'Emile Barateau :

Voyez là-haut cette pauvre fenêtre
Où, du printemps, se montrent quelques fleurs,
Parmi ces fleurs, vous verrez apparaître,
Une enfant blonde aux plus fraîches couleurs.
Dans son jardin, sous la fleur parfumée,

Entendez-vous un oiseau familier :
C'est le chanteur de Jenny l'ouvrière,
 Au cœur content, content de peu.
Elle pourrait être riche et préfère.
 Ce qui lui vient de Dieu. *(bis.)*

« Ce qui lui vient de Dieu » passionnait les masses féminines ; elles chantaient cela avec une âme et une conviction qui faisaient plaisir à constater.

En 1846-47 on chantait *Marie*, d'Emile Letihais, musique d'Abadie :

O dis-moi, douce Marie,
N'es-tu pas la plus jolie
Des reines de la prairie
Qui passent en chantant le soir ?
 Ton sourire
 Qu'on admire,
Ton tendre cœur qui soupire,
 Dans la plaine,
 O ma reine;
Je voudrais toujours te voir.

J'ai parcouru l'Italie,
L'Allemagne et la Russie ;
J'ai vu la fille du roi,
Qui n'est pas si bien que toi.

O dis-moi, etc.

Ça n'avait pas de sens, mais peu importe, la vogue consacra cette niaiserie à laquelle succéda *File, Jeanne,* une chanson adoptée immédiatement par toutes les jeunes ouvrières :

> Jeanne, sois sans crainte,
> Pour ton âme sainte.
> Si la cloche tinte,
> T'appelle au saint-lieu,
> Travaille avec zèle,
> Ta tâche fidèle
> Est toujours, ma belle,
> Agréable à Dieu.

> File, file, file, file Jeanne,
> Dieu, notre père, est indulgent,
> Bien indulgent.
> Ta quenouille fait tomber la manne
> Entre les mains de l'indigent,
> De l'indigent.
> File, *(8 fois.)* Jeanne.
> Travailler c'est prier,
> Jeanne, c'est prier.

Soudain, un mot, une phrase musicale s'échappèrent un soir du théâtre des Variétés, pour se répandre sur le boulevard, et du boulevard dans tous les carrefours, les salons et les faubourgs. *Drinn, Drinn,* telle était la nouveauté en vogue. C'était le refrain d'un couplet intercalé

par Nargeot, dans une pièce de Léon Gozlan, le *Lion empaillé* :

> Un sous-lieut'nant, accablé de besogne,
> Laissa sa femme un jour emboîter l'pas ;
> Ell'. partit seul' pour le bois de Boulogne,
> En emportant un dragon sous son bras.
>
> Drinn, drinn, drinn, drinn, drinn,
> Drinn, drinn, drinn, drinn, drinn, drinn, drinn,
> Drinn, drinn, drinn, drinn, drinn. *(bis.)*

Pendant près de trois mois, on chanta *Drinn, Drinn*, dans Paris, et les imitateurs, toujours à l'affût, ne manquèrent pas de contrefaire la chanson en y substituant des paroles de leur crû. Quelques-unes étaient d'un goût plus que douteux, mais qu'importe ! Chacun voulait confectionner son petit couplet terminé par *Drinn, Drinn*.

Il est probable que *Drinn, Drinn* eut fourni une longue carrière, si la révolution de 1848 ne s'était faite aux accents du *Chant des Girondins*, qui ne s'attendait guère à devenir un chant quasi-national, alors qu'il était chanté au Théâtre-Lyrique dans le *Chevalier de Maison-Rouge*, d'Alexandre Dumas, et en plein succès de *Vive le Roi !* de Paul Henrion.

Tandis que, dans toutes les rues de Paris, les gamins fredonnaient le refrain :

> Viv' le roi ! *(ter.)*
> Qui n'veut pas d'moi.
> Viv' le roi ! *(bis.)*
> Le roi n'veut pas d'moi.

Le peuple préparait des barricades pour faire entendre au roi qu'on ne voulait plus de lui.

En vain une chansonnette : *la Châtaigne,* paroles d'Auguste Barbier, mise en musique par M^me Mélanie Dentu, conquît un moment la vogue :

> La châtaigne commence
> A paraître aux faubourgs,
> C'est l'hiver qui s'avance
> Adieu les beaux jours ! *(ter.)*

La chanson républicaine allait se montrer — pas brillante, il est vrai, — pour saluer la République de 1848.

II.

Du 23 février au 23 juin 1848, on chanta nuit et jour, sans interruption, et les oreilles des Parisiens se souvinrent longtemps du fameux refrain : *Mourir pour la patrie!*

Gens de tout âge, de tout sexe et de toute condition chantaient à l'unisson :

> Par la voix du canon d'alarme,
> La France appelle ses enfants.
> Allons ! dit le soldat, aux armes !
> C'est ma mère, je la défends.
>
> Mourir pour la patrie! *(bis.)*
> C'est le sort le plus beau, le plus digne d'envie. *(bis.)*

Nous l'avons dit, on chantait beaucoup à cette époque; on s'était habitué à la vie en plein air, à l'existence dans la rue, et aussitôt

la formation des ateliers nationaux, ceux qu'on appelait alors les réactionnaires s'amusèrent à remplacer le vers :

> Mourir pour la patrie,

par celui-ci :

> Nourri par la patrie,
> C'est le sort le plus beau, le plus digne d'envie.

Donc, quand on avait répété deux ou trois fois le *Chant des Girondins*, on passait à la *Marseillaise*, de Rouget de l'Isle ; puis après avoir vociféré le :

> Qu'un sang impur abreuve nos sillons,

on se délassait en entonnant le *Chant du départ*, en ayant soin de moduler comme il suit ce vers :

> Le peuple souverain ain ain s'avance.

Malheur au bourgeois qui avait le sommeil léger ; il lui fallait chaque fois attendre, pour s'endormir, que Messieurs les Patriotes en eussent fini avec « Mourir pour la patrie, Qu'un sang impur abreuve nos sillons, » et « Le peuple souverain s'avance. »

Certes, ces trois chants sont jolis, et ils eussent dû suffire aux amateurs de refrains patriotiques, mais il n'en fut pas ainsi ; une quatrième *scie* fut inventée, plus agaçante à elle seule que les trois autres réunies ; on l'appelait le *Chant des Travailleurs*, paroles et musique de M. Laurent de Rillé :

> Travailleurs de la grande cause,
> Soyons fiers de notre destin !
> L'égoïste seul se repose,
> Travaillons pour le genre humain.
>
> Travaillons, travaillons, mes frères,
> Le travail, c'est la liberté !
> Travaillons, *(bis.)*
> Le travail fait les jours prospères,
> Travaillons pour l'humanité.
> Travaillons, travaillons, mes frères,
> Le travail, c'est la liberté ! *(bis.)*

Si on croit qu'en raison du titre de la chanson, c'étaient les travailleurs qui se chargeaient de la chanter, on se trompe étrangement ; c'étaient surtout ceux qui ne voulaient rien faire et qu'on voyait du matin au soir et du soir au matin courir par la ville en répétant :

> Travaillons, travaillons, mes frères !

Mais les frères ne travaillaient pas, ils préféraient chanter. Nous n'en finirions pas si nous voulions consigner ici les innombrables chants « patriotiques » qui se disputèrent la vogue, depuis *le Peuple est roi*, dont l'agaçant refrain se glissait partout :

>Que ce cri, germe qui féconde,
>Chez les tyrans sème l'effroi,
>Et s'envole à travers le monde,
> Le peuple est roi ! *(bis.)*

jusqu'au fameux :

>Les peuples sont pour nous des frères !
> Des frères, des frères !
>Et les tyrans des ennemis.

Jamais refrain de la rue ne fut plus populaire ; on ne pouvait, à cette époque, faire un pas hors de chez soi sans entendre un ivrogne hurler avec frénésie :

>Des frères, des frères !

Le soir, on s'endormait aux accents de cette *scie* monotone, accompagnée par l'air des *Lampions*, que le rappel, qui se battait à tout propos, avait fait naître par esprit d'imitation.

Comme l'enthousiasme populaire ne faisait que croître pendant les premiers jours de la Révolution, des bandes de voyous parcouraient les rues, aussitôt le soir venu, pour réclamer des bourgeois l'illumination de leurs fenêtres, en chantant :

> Des lampions !
> Des lampions !

Après les journées de Juin, les chants révolutionnaires cessèrent, et le genre pleurard succéda au genre soi-disant patriotique, tandis qu'un engouement se produisait en faveur d'une chanson d'Alfred de Musset, datant de 1845, et dont la vogue n'avait jamais dépassé les limites du quartier Latin : nous voulons parler de *Mimi Pinson,* qui fut chantée quinze jours durant dans tous les carrefours :

> Mimi Pinson est une blonde,
> Une blonde que l'on connaît,
> Elle n'a qu'une robe au monde,
> Landerirette, et qu'un bonnet.
> Le grand turc en a davantage ;
> Dieu voulut, de cette façon,
> La rendre sage.
> On ne peut pas la mettre en gage
> La robe de Mimi Pinson.

Mais la rue se passionna pour un couplet qui se chantait sur l'air de : « Lionne, défend tes petits », autre production faubourienne qui, dans les dernières années du règne de Louis-Philippe, avait eu une certaine popularité, sans atteindre les hauteurs du succès populaire qui s'attacha à l'air, quand on le chanta sur ces paroles :

> Voyez, voyez ce funèbre cortége,
> C'est l'archevêque, amis découvrons-nous ;
> Victime, hélas ! d'un combat sacrilège,
> Il est tombé pour le *bonheur* de tous.
> Dans ces erreurs, ces luttes meurtrières,
> Il ne voyait ni vainqueurs ni vaincus ;
> Il s'écriait : tous les hommes sont frères !
> Pleurons, *(bis.)* l'archevêque n'est plus.

On remarquera cette singularité du poëte qui pleure l'archevêque tombé pour le *bonheur* de tous ; il est certain qu'il a voulu dire pour le *malheur* de tous ; mais bonheur et malheur, sous sa plume élégante, avaient sans doute la même signification.

On chanta beaucoup aussi une romance d'Alexandre Guérin, *La Mésange*, musique de Peuchot :

> Votre sourire est un sourire d'ange,

Mais votre cœur est un cœur de lutin.
Quoi ! sans pitié vous gardez la mésange
Qui, sur vos pas, vint s'abattre un matin.
Dans une cage aux mignonnes tourelles
Vous l'enfermez ; c'est une trahison ;
Pour voltiger si Dieu lui fit des ailes,
C'est mal à vous de la mettre en prison.

Ces deux derniers vers se répétèrent à satiété.

Juin amena de nombreuses déportations ; ce fut probablement ce qui motiva le regain de succès qu'obtint la barcarolle :

Vers les rives de France.

Mais bientôt un nouveau refrain se fit entendre et prima tous les autres. C'était celui de *la Bacchanale*, emprunté au drame du *Juif-Errant*, joué à l'Ambigu, en juillet 1849 ; c'était un air chanté sur la musique de M. Artus, par M. Haymann. Mais par une de ces bizarreries que nous avons eu plusieurs fois l'occasion de signaler, le populaire substitua aux paroles d'Eugène Sue, une imitation signée : François Matt, et tous les chanteurs des rues s'égosillèrent à répéter les paroles saugrenues qui suivent :

Amis, buvons et chantons,
　Narguons la tristesse,
Et pendant notre jeunesse,
　Toujours répétons :
　Amour et volupté,
　Gracieuse maîtresse,
Et beaucoup de tendresse
　Et de liberté.
Répétons toujours, sans cesse,
Le refrain de nos maîtresses ;
　Crac !
C'est égal, dans un bal,
C'est un plaisir infernal ;
C'est égal, dans un bal,
　Viv' la Bacchanale !

N'est-ce point-là de ces insanités de rime et de raison qui dépassèrent tout ce qu'on peut imaginer de plus grotesque.

A la *Bacchanale* succéda *la Fille à Jérôme*, chansonnette de Desforges de Vassens, musique d'Abadie :

Nom d'un p'tit bonhomme, ah ! sapristi
　La fille à Jérôme, *(bis.)*
Nom d'un p'tit bonhomme, ah ! sapristi
　La fille à Jérôme
　J' l' aim' ti, j' l' aim' ti !

D'un jeune homm' comment que l'amour s'empare,

J'vas t'expliquer ça, mon brav' Jean Pichet.
Ça vous saute au cœur, sans vous crier gare!
Pis quand ça vous mord, ça n'veut pas lâchais.

Nom d'un p'tit bonhomme, etc.

Le succès de cette chanson fut très-grand; elle fut aussi chantée que *les Feuilles mortes*, du même compositeur, dont nous parlons plus loin.

En 1850, M. Paul Fouché tira du roman de son beau-frère, Victor Hugo, un drame, *Notre-Dame-de-Paris;* la ronde des Truands y était chantée; le peuple en adopta le refrain, qui suivait ce premier couplet :

Du Châtelet la garde veille,
 Avançons-nous sans bruit,
Nous qui marchons quand tout sommeille,
 Comme de vrais bandits.
 Mais le couvre-feu sonne,
 Nous sommes tous très-bien,
 Bohémiens !
Allons, que l'on entonne
Notre charmant refrain :

 Dans les flots du vin,
 Tin, tin, tin, tin,
 Chassons le chagrin,

> Tin, tin, tin, tin,
> Vive le Chambertin !
> Tin, tin, tin, tin.
> Soyons sans rancune,
> Narguons la fortune,
> Dans les flots du vin,
> Tin, tin, tin, tin,
> Chassons le chagrin,
> Tin, tin, tin, tin.
> D'une gaîté franche,
> Que l'amour s'épanche
> Jusqu'au lendemain !

Pendant les quelques années qui suivirent la Révolution, les romances pullulèrent ; quelques-unes devinrent populaires ; mais à cette époque, où les hommes et les choses s'usaient vite, l'attention ne se fixait pas longtemps sur le même objet, et les chansons les plus rapidement sues par tout le monde étaient plus rapidement encore remplacées par d'autres, qui à leur tour disparaissaient.

L'une de celles dont la vogue dura la plus longtemps, fut *les Feuilles mortes*, d'Adolphe Porte, musique d'Abadie :

> Mes jours sont condamnés, il faut quitter la terre,
> Il faut vous dire adieu, sans espoir de retour.
> Vous qui pleurez, hélas! bel ange tutélaire,

Laissez tomber sur moi vos doux regards d'amour,
Du céleste séjour entr'ouvrez-moi les portes,
Et du maître éternel pour adoucir la loi,

Quand vous verrez tomber, tomber les feuilles mortes,
Si vous m'avez aimé, vous prierez Dieu pour moi,
 Si vous m'avez aimé,
 Si vous m'avez aimé,
 Vous prierez Dieu pour moi.

On chanta aussi, vers cette époque, *la Fauvette de Paris*, de Mouret :

 Quand l'astre qui brille
 Montre son falot,
 Déjà mon aiguille
 A pris le galop ;
 Dans mon logement,
 La gaîté, voilà ma compagne,
 Je chante gaîment,
Lorsque mon voisin m'accompagne.
 Si je suis pauvrette,
 Pour charmer mes jours,
 Comme la fauvette
 Je chante toujours.

Mais aucune de ces dernières chansons n'obtint une vogue aussi persistante que celle qui accueillit, en 1851, *le Beau Nicolas,* une paysannerie de M. A. Grout, musique de

Darcier, qui fit les délices de la rue et des salons Elle se chantait en prenant l'air fat, et surtout en remontant les pointes du col de sa chemise jusque sous les oreilles, un grand col étant l'accessoire indispensable de cette chanson ; quand on pouvait y joindre un bouquet à la boutonnière de son habit, on était sûr de produire un effet irrésistible :

> J'suis Nicolas, l' coq du village,
> Le plus beau fermier d'alentour.
> Aussi la fille la plus sage
> Me cligne d' l'œil et m'fait la cour ;
> C'est que j'ai trente acres de terre
> Et que je suis à marier.
> « Si j'pouvais épouser l'fermier, »
> S'dit alors tout bas la plus fière,
> « Je s'rais fermière. »
>
> J'entends donc à chaque pas :
> Qu'il est bien, c'monsieur Nicolas ! *(bis.)*
> Qu'il est bien, *(ter.)* c'monsieur Nicolas !

A son tour, *le Beau Nicolas* fut détrôné pas *le Docteur Isambart*, mis à la mode par Joseph Kelm :

> Approchez tous, grands et petits,
> Tir li ti ti ti ti ti,

Écoutez bien ce que je dis :
　　Tir li ti ti ti ti ti,
Je n'ai qu'un but, qu'un seul désir,
　　Tchin na na poum,
C'est le désir de vous guérir,
　　Tchin na na poum !

Une Anglaise de qualité
　　Ter lé té té té té té,
Ne pouvait plus prendre le thé,
　　Ter lé té té té té té,
Elle aval' maint'nant, sans respect,
　　Tchin na na poum,
Le thé et la théière avec,
　　Tchin na na poum !

Comme d'ordinaire, à ces deux drôleries devait succéder une romance sentimentale; ce fut un drame de la Gaîté, *la Boisière,* de MM. Barrière et Jaime fils, qui se chargea de la fournir, et bientôt, dans les faubourgs, on n'entendit que :

Marie était une humble moissonneuse,
Dans le pays chacun la chérissait ;
En ce temps-là Marie était heureuse
Pour une fleur placée à son corset.
Un jour, Marie a vendu sa sagesse ;
Les pleurs viendront quand viendra le réveil,
　　　　Ah !

Oui, croyez-moi, l'orgueil et la richesse
Ne valent pas un rayon de soleil !

L'*orgueil* et la *richesse* qui ne valent pas un *rayon de soleil*, n'est-ce pas pyramidal !

Heureusement que Barrière a produit autre chose que cette *poésie!*

Mais place à un succès de bon aloi, emprunté au théâtre ; c'est la ronde des pièces d'or, chantée par M. Allié, au Vaudeville, le 17 mai 1853, dans les *Filles de Marbre*, du même Barrière et de L. Thiboust, musique de Montaubry :

Aimes-tu, Marco, la belle,
Dans les salons tout en fleurs,
La joyeuse ritournelle
Qui fait bondir les danseurs ?
Aimes-tu, dans la nuit sombre,
Le murmure frémissant
Des peupliers qui, dans l'ombre,
Chuchotent avec le vent ?

Non, non, non, non.
Marco, qu'aimes-tu donc ?
Ni le chant de la fauvette,
Ni le murmure de l'eau ?
Ni le cri de l'alouette,
Ni la voix de Roméo ?

(Bruit de pièces d'or.)

Non, voilà ce qu'aime Marco,
Oui, voilà ce qu'aime Marco.

Mais de cette ronde, ce fut, comme il arriva souvent, le refrain seul qui devint populaire, et chacun répéta :

Non, non, non, non, etc.

De mai à octobre, on n'entendit que *Marco*.

Ce fut un autre couplet de ronde qui détrôna ce refrain; mais, cette fois, le couplet entier s'apprit et se chanta.

Mme Marie Cabel avait créé, le 6 octobre 1853, avec beaucoup de succès, le rôle principal dans le *Bijou Perdu*, opéra-comique de MM. de Leuven et de Forges, musique d'Adolphe Adam.

Le lendemain, tout Paris répéta :

Ah ! qu'il fait donc bon,
Qu'il fait donc bon,
Cueillir la fraise,
Au bois de Bagneux,
Quand on est deux; *(bis.)*
Mais quand on est trois, quand on est trois,
Mam'zelle Thérèse,

C'est bien ennuyeux,
Il vaut bien mieux
N'être que deux.
Ah ! qu'il fait donc bon,
Qu'il fait donc bon,
Cueillir la fraise,
Au bois de Bagneux,
Quand on est deux. *(bis.)*

Pendant quelque temps, il y eut abondance de choses chantées.

Aux vifs succès que nous venons d'énumérer, vint se joindre celui du refrain d'une ronde chantée dans la pièce des *Cosaques*, de MM. Louis Judicis et Arnaud, jouée sur le théâtre de la Gaîté, le 24 novembre 1853 :

Quand l'étranger ose envahir la France,
Il faut danser à la voix du canon.

Mais la romance ne perd jamais ses droits ; nous allons la voir reparaître par la voix de M. Ponchard, qui chanta avec beaucoup de goût : *Laissez les roses aux rosiers*, paroles de M. Chaubet, musique de M. Etienne Arnaud :

Enfant, la rive est embellie
De liserons, de boutons d'or.
N'effeuillez pas la fleur jolie

Qui de l'abeille est le trésor,
Ne touchez pas au riche voile
Que Dieu donne aux mois printaniers ;
Laissez au lys sa blanche étoile.
Laissez les roses aux rosiers,
Laissez les roses aux rosiers.

Au second couplet : « laissez au lys sa blanche étoile » est remplacé par :

Laissez ces enfants à leurs mères,
Laissez les roses aux rosiers.

Le succès, dédaignant le premier couplet, alla chercher dans le second ces deux vers ; personne ne connaissait les autres, ce fut ces deux-là seulement qui firent sensation. Pourquoi ? nul ne pouvait le dire, mais c'était ainsi, et tout le monde les a chantés avce cette variante :

Laissez *les* enfants à leurs mères,
Laissez les roses aux rosiers.

Le vent était aux enfants ; on rechanta *con amore* : *Enfants n'y touchez pas*, de Guérin de Litteau, musique de Clapisson, qui, jusqu'alors, n'était pas descendu dans la rue :

Du nid charmant,
Caché sous la feuillée.

Puis, *la Manola*, canzonetta d'Ernest Bourget, musique de Paul Henrion, chantée précédemment par Mlle Miolan :

> Allons, ma belle! allons ma reine!
> Vite au Prado! chacun est là
> Prêt à fêter la souveraine
> De la jota Aragonèsa!
> Ah! ah! ah! ah! ah! ah! ah! ah!
> Prêt à fêter la souveraine,
> Ah! ah! ah! ah! ah! ah! ah! ah!
> De la jota Aragonèsa!

Pandore ou les deux Gendarmes, date des environs de 1854. Cette chanson, assurément sinon la meilleure, du moins la plus connue de Nadaud, eut un succès immense :

> Deux gendarmes, un beau dimanche,
> Chevauchaient le long d'un sentier ;
> L'un portait la sardine blanche,
> L'autre le jaune baudrier ;
> Le premier dit, d'un ton sonore :
> « Le temps est beau pour la saison.
> « — Brigadier, répondit Pandore,
> « Brigadier, vous avez raison. »

Ce fut encore les deux derniers vers qui firent le tour de France ; il n'est point nécessaire d'insister sur la vogue de cette chanson qui fut

immense. Pandore est demeuré un type, comme Jocrisse ou Cadet-Roussel.

Autre grandissime succès : *Le sire de Framboisy*, paroles de E. Bourget, musique de Laurent de Rillé :

> Avait pris femme, le sir de Framboisy, *(bis.)*
> La prit trop jeune, bientôt s'en repentit. *(bis.)*

> Partit en guerre pour tuer les ennemis, *(bis.)*
> Revint de guerre après sept ans et d'mi. *(bis.)*

Il y avait une vingtaine de vers du même calibre, avec cette moralité :

> De cette histoire, la moral' la voici : *(bis.)*
> A jeune femme, il faut jeune mari. *(bis.)*

M. Ch. Nisard a appelé cette scie un petit chef-d'œuvre du burlesque ; nous ne nous permettrons pas de le contredire.

Ce fut en 1855 que les échos de la rue répétèrent le fameux refrain du *Vigneron*, paroles de M. E. Bourget, musique de Paul Henrion :

> Je suis le plus gros vigneron
> De la haute et basse Bourgogne,

Comme un gros fût mon ventre est rond,
Ma femme est la mère Gigogne.
Nous sommes à nos douze enfants,
Tous gras, joufflus, tous bien portants,
 Aussi nous chantons,
 Tous à l'unisson :
Bonum vinum lœtificat cor hominum.
 C'est la chanson
 Du vigneron ;
Au glou glou glou glou du flacon,
C'est la chanson du vigneron,
C'est la chanson du vigneron.

Bien que *le Paysan* soit signé de notre nom, nous ne pouvons cependant omettre le refrain qui courut partout, grâce à la mélodie dont l'avait enrichi Paul Henrion :

Au paysan le bon Dieu donne
Les blés aux riches épis d'or,
Les grappes que mûrit l'automne,
La terre est son fécond trésor ;
C'est dans son sein que sans relâche,
Prodigue, il sème à pleine main.
Aussi, plus tard, il en arrache
De quoi nourrir le genre humain.

<center>REFRAIN :</center>

Paysan, la nuit s'achève,
L'alouette va s'éveiller,

Avant que l'aube se lève
Aux champs il te faut travailler.
 Vite à la charrue
Les grands bœufs, voici le sillon,
 Hue ! hue !
Marchez, ou gare l'aiguillon !

Il fut un moment question de la candidature de Béranger à l'Académie. Le poëte déclina cet honneur ; une chanson fut faite à cette occasion par M. Arsène Houssaye ; mise en musique par M. Marc Chautagne, elle devint immédiatement populaire. Elle avait pour titre : *Béranger à l'Académie :*

Non, mes amis, non, je ne veux rien être,
C'est là ma gloire, adressez-vous ailleurs ;
Pour l'Institut, Dieu ne m'a pas fait naître,
Vous avez tant de poëtes meilleurs !
Je ne sais rien qu'aimer, chanter et vivre,
Et je veux vivre encore une saison.
Je n'y vois plus, Lisette est mon seul livre,
Mon Institut, à moi, c'est ma maison,
Mon Institut, à moi, c'est ma maison.

A peu près vers la même époque, le théâtre des Variétés fournit à la rue un refrain à succès, avec le *Théâtre des Zouaves*. On chanta de tous côtés :

> Voilà l' zouzou,
> Le vrai zouzou,
> Voilà l' zouzou, voilà l' zouave !

Mais voici une avalanche de refrains tournant à la scie, en raison de leur immense popularité.

C'est d'abord la *Maison tranquille*, paroles et musique de M. Charles Colmance :

> Ah ! eh, les p'tits agneaux,
> Qu'est-c' qui cass' les verres,
> Les poêlons, les fourneaux,
> Les plats, les soupières ?
> Qu'est-c' qui cass' les pots,
> Les p'tits, les gros,
> Les brocs,
> Les verres,
> Qu'est-c' qui cass' les verres ?
> Qu'est-c' qui cass' les pots ?

Le succès de cette chanson fut si complet que le théâtre des Variétés fit faire une revue de fin d'année sous le titre : *Ah ! eh ! les p'tits Agneaux.*

Les Bottes à Bastien ou *la Mère prévoyante*, chanson à propos de bottes, paroles d'Alexis Dalès, musique de E. Imbert :

Ecoute-moi donc, tête folle,
Puisque tu veux te marier,
Laisse ton artiste Anatole
Et prends-moi Bastien le rentier.
N'écoute pas ces filles sottes
Qui prennent l'aisance pour rien.

C'est qu'il a des bottes,
Il a des bottes,
Bastien,
Il a des bottes, bottes, bottes,
Il a des bottes
Bastien.

Cette poésie « à propos de bottes » forme six couplets; personne ne s'inquiéta guère de ce qu'ils contenaient, le refrain seul fut à la mode, et on le fredonna partout en le modifiant; on chantait : *Ah! il a des bottes !* La voix du Peuple l'avait voulu ainsi.

La guerre d'Italie inspira naturellement les chansonniers; mais il n'y eut guère que *la Piémontaise* qui devint populaire. Les paroles étaient de M. Auguste Barbier, la musique de Mme Mélanie Dentu, qui avait fait la musique d'une chanson qui eut son heure de vogue : *La Châtaigne*, dont nous avons parlé.

Voici le premier couplet de *la Piémontaise*:

Peuple de France, en guerre, en guerre !
Enfants des champs, enfants de la Cité,
Levons-nous tous. Aux armes ! notre mère
A dans les cieux agité sa bannière,
En guerre pour la liberté !

Ah ! cette fois, c'est la dernière,
C'est le dernier des grands combats ;
Encor quelques jours de misère
Encor la foudre et ses éclats.
Et puis, dans une paix profonde,
Pour toujours les peuples du monde,
Reposeront leurs membres las. *(bis.)*

Peuple de France, etc.

Qui n'a encore dans les oreilles le refrain du *Mirliton*, faribole de M. Voilier, musique d'Olivier (Voilier est l'anagramme d'Olivier).

M' trouvant un peu pompette,
A la fête d' Saint-Cloud,
Dimanch' j'ai fait emplette,
Moyennant mes quatr' sous,

D'un très-joli mirlitir,
D'un charmant p'tit mirliton,
C' qui fait que j' puis m'en r'venir
L'cœur content, l'air folichon,
En jouant du mirlitir,
En jouant du mirliton,

En jouant du mir, du li, du ton,
 Du mirliton. *(ter.)*

Mais tout cela s'efface devant *le Pied qui r'mue*, qui, vers 1861, remua la France tout entière, traversa l'Océan et alla charmer les oreilles des Yankees.

Ce fut M. Paul Avenel qui eut l'insigne gloire de retrouver les beaux vers qu'on va lire et qui étaient enfouis tout au fond de la mémoire des vieilles femmes du Pays de Caux :

J'ai un pied qui r'mue,
 Et l'autre qui ne va guère,
 J'ai un pied qui r'mue,
 Et l'autre qui ne va plus.

Ah ! dites met qui vous a donnet, *(bis.)*
 Ce biau bouquet que vos avet ? *(bis.)*
 Mossieu, c'est mon amant,
Quand je le vois, j'ai le cœur ben aise,
 Mossieu, c'est mon amant,
Quand je le vois j'ai le cœur content.

J'ai un pied, etc.

Cette riche poésie eut un succès colossal, gigantesque ; la chanson se vendit par milliers d'exemplaires et fut envoyée par ballots dans les cinq parties du monde : le nom de Paul Avenel devint célèbre ; mais il ne jouit pas tranquillement

de sa gloire. Un concurrent prétendit que la véritable ronde du Pays de Caux avait été recueillie par le compositeur Wekerlin, et que les paroles signées par Paul Avenel n'étaient pas les bonnes. L'éditeur Tralin mit donc en vente un autre *Pied qui r'mue*, dont les paroles offraient quelques légères variantes; mais le public, qui avait adopté celles de Paul Avenel, leur conserva une suprématie que la mode consacra.

Il y eut procès : les avocats pâlirent sur les recherches qu'ils eurent à faire dans l'antiquité, afin de savoir si quelqu'autre *Pied qui r'mue* n'avait pas été chanté sous Sésostris ou sous Ménélas ; mais on ne trouva rien. Paul Avenel triompha, et aujourd'hui encore, on se demande pourquoi une statue avec un pied qui r'mue, n'a pas encore été élevée à ce compatriote de Frédéric Bérat.

La rengaîne était à la mode. *La Belle Polonaise* fut lancée, ainsi que *le Pied qui r'mue*, par Joseph Kelm. Voici cette chanson du même auteur, Paul Avenel, musique de Marc Chautagne :

>J'suis née à Cracovie,
>De parents inconnus,
>Les détails de ma vie
>N'vous sont point parvenus.

A l'exemple de Joconde,
J'ai très-longtemps parcouru
Les quatre parties du monde,
A cheval sur la vertu,

(*Parlé.*) Pourquoi ?
Parce que...

Je suis Polonaise, oui-dà !
Je me nomme Lodoïska,
Je me nomme Lodo, Loïs, Loka, Lodoïska,
Je suis Polonaise, oui-dà !
Je me nomme Lodoïska,
Je me nomme Lodo, Loïs, Loka, Lodoïska.

Puis ce fut le refrain *Fallait pas qu'il y aille :*

V'là c'que c'est,
C'est bien fait,
Fallait pas qu'il y aille,

qui charma les oreilles des Parisiens, en attendant que la féerie *Rothomago* mît à la mode, en 1862, la ronde chantée par l'acteur Colbrun, sur l'air des danses nationales de M. Victor Chéri ; elle avait pour titre : *Turlurette*. Voici le premier couplet :

Le papa de Nicette,
Lui disait constamment :
« Pour vivre sagement
Et très-honnêtement,

Reste dans ta chambrette,
Travaille toujours là. »
Et la jeune fillette
Voulut obéir à...
A? à? à? à?
A monsieur son papa.
Eh allez donc! *(bis.)* allez-donc, Turlurette!
Eh allez donc ! *(bis.)* Turlurette, allez-donc !

Ce fut naturellement le refrain qui fut répété par tous ; nous l'avons dit déjà, le refrain c'est le principal, c'est l'écho qui se répercute ; il en est même qui ne consistent que dans un mot lancé on ne sait d'où, tels que :

Ah! zut alors,
Si ta sœur est malade...

ou bien :

Ah! le voilà parti,
Le voilà parti, l' marchand de moutarde;
Ah! le voilà parti,
Le voilà parti pour son pays ;

ou encore :

Entre Paris et Lyon,

ou enfin :

Encore un carreau d'cassé,

> V'là l'vitrier qui passe !
> Encore un carreau d'cassé
> V'là l'vitrier passé !

Un jour, au 15 août 1864, quelques farceurs s'interpellent dans la gare du chemin de fer de l'Ouest par ces mots : Ohé Lambert !

D'autres répondent ; on vit là une allusion, un hurrah poussé en l'honneur d'un prince hôte de la France ; peut-être un cri séditieux. On le répéta ; il partit comme une traînée de poudre, et pendant deux jours, sur le boulevard, dans les rues, en chemin de fer, sur les routes, sur la terre et sur l'onde, on n'entendit qu'un cri : Ohé Lambert !

Les théâtres s'en emparèrent, Félix Baumaine fit vite une chanson dont le refrain fut : *Ohé Lambert !* et dans les cafés-concerts, le public le cria.

Huit jours plus tard, c'était fini, évanoui, passé de mode.

Paris n'eut pas de chanson en vogue jusqu'au mois de décembre, époque à laquelle le maëstro Offenbach donna *la Belle Hélène* au théâtre des Variétés. — C'était le 17 décembre ; le lendemain, on commençait à fredonner sur

le boulevard les deux premiers vers de ce couplet :

> Le roi barbu qui s'avance,
> Bu qui s'avance, *(bis.)*
> C'est Agamemnon,
> Et ce nom seul me dispense,
> Seul me dispense *(bis.)*
> D'en dire plus long.
> J'en ai dit assez, je pense,
> En disant son nom.
> C'est Agamemnon, Aga, Agamemnon.

Il ne resta vraiment de populaire qu'un seul vers : « Bu qui s'avance » ; il fit fureur, et lorsqu'on demandait à quelqu'un s'il avait vu *la Belle Hélène*, et ce qu'il en pensait, il répondait invariablement : *la Belle Hélène ?* ah ! oui :

> Bu qui s'avance,
> Bu qui s'avance.

Le Baptême du p'tit Ebéniste, scène de famille, paroles de Durandeau, musique de Ch. Plantade, était bien connu dans les ateliers d'artistes, quand Berthelier consacra son succès en le chantant sur le théâtre du Palais-Royal.

(*Parlé.*) Mesdames et messieurs, m'étant trouvé de

société dans un repas de famille donné par mon patron, fabricant d'ébénisterie, à l'occasion du baptême du petit Léon, son nouveau né, faubourg Saint-Antoine, 35, au fond de la cour, j'ai composé moi-même, pour la circonstance, quelques couplets familiers, que je vais prendre la faveur de vous chanter.

> Que j'aime à voir autour de cette table,
> Des scieurs de long, des ébénisses,
> Des entrepreneurs de bâtisses,
> Que c'est comme un bouquet de fleurs.
>
> *(Parlé.)* En chœur : bis.
>
> *(S'adressant à l'enfant.)*
> Petit Léon, dans le sein de ta mère,
> Tu n'as jamais connu l'adversité,
> Tu n'as pas vu le drapeau de tes frères,
> Souillé de boue, couvert d'iniquité.
>
> Que j'aime à voir, etc.

Les chansons de Thérésa, qui eurent de grands succès, chantées par elle, ne fournissent pas la note populaire destinée à courir la rue, et ce fut à peine si le refrain « *Rien n'est sacré pour un sapeur* » fut détaché de la chanson écrite sous ce titre par le peintre Louis Houssot et mise en musique par de Villebichot.

Certes, s'il en est une qui fit aussi son tour de France, c'est certainement *la Femme à barbe*

d'Elie Frébault, musique de Paul Blanquière. La rue adopta quatre vers seulement :

> Entrez, bonn's d'enfants et soldats,
> Tâchez moyen d' fair' ployer c' bras.
> On f'rait plutôt ployer un arbre.
> C'est moi que j'suis la femme à *barbre !* (bis.)

Il manque à ces chansons l'éclair, l'étincelle qui met le feu aux poudres et produit le bruit qui domine tout ; cela fut chanté beaucoup, mais non à satiété, comme par exemple : *Le Chapeau de la Marguerite.*

La façon dont la rue s'obstina à prononcer le nom de Margueri-i-i-ite fit le succès du refrain.

Dansez, Canada, mis en circulation par A. de Jallais, avec le concours du musicien Chautagne, fut aussi un refrain populaire.

En mars 1868, on joua, au théâtre du Châtelet, *le Vengeur*, ce qui remit à la mode le refrain d'une sorte de ballade du chansonnier populaire Ch. Gilles :

> Les marins de la République,
> Montaient le vaisseau *le Vengeur.*

Mais ce refrain fut de courte durée ; l'écrasant succès des *Pompiers de Nanterre* fut

exclusif, et c'est par lui que nous clôturons ce rapide aperçu. On le doit, pour les paroles, à MM. Philibert et Burani ; pour la musique à M. Antonin Louis.

Voici ce morceau choisi :

> Quand ces beaux pompiers vont à l'exercice,
> Pleins d'un' noble ardeur, faut les admirer,
> Ils embrass'nt d'abord leur femme et leur fisse,
> Puis, sans murmurer,
> Dans Nanterre ils vont manœuvrer.
> T'zim là i là ! tzim là i là !
> Les beaux militaires,
> T'zim là i là ! tzim là i là !
> Que ces pompiers-là !

On était si heureux alors de pouvoir tourner en ridicule l'armée, les gendarmes, les pompiers, les gardes champêtres, tous ceux qui risquent leur vie pour défendre nos personnes et nos biens, qu'on ne manqua pas de chanter ce joli refrain partout, à la campagne comme à la ville.

Un suprême honneur lui était réservé.

A l'enterrement des victimes de Bazeilles, le 2 septembre 1870, la musique prussienne joua cet air en guise de marche funèbre.

Cette haute inconvenance fut une leçon perdue, comme tant d'autres, et la révolution du 4 Septembre inaugura toute une nouvelle série de chansons dites patriotiques, dont le souvenir est trop près de nous pour qu'il soit utile de l'évoquer. Elles gagneront beaucoup plus à être passées sous silence.

OUVRAGES DU MÊME AUTEUR

Grammaire Héraldique	1 vol.
Dictionnaire historique des Ordres de Chevalerie.	1 —
Supplément au Dictionnaire des Ordres .	1 —
Les Ordres religieux	1 —
Recueil des Armoiries des Maisons Nobles de France	1 —
Les Mystères de la Noblesse et du Blason.	1 —
Dictionnaire des Fiefs	1 —
Dictionnaire des Anoblissements. . . .	2 —
Nobiliaire des Bouches du Rhône (en société avec M. le Marquis de Piolenc) . .	1 —
Histoire de l'Abbaye de Fécamp et de ses Abbés.	1 —

Sous Presse :

Histoire du Capitoulat et des Capitouls de Toulouse	1 —

ROMANS

L'Homme au Veston bleu.	1 —
Une Vie d'enfer	1 —
Une Luronne	1 —
L'Avocat Bayadère	1 —
Les Voleurs de Femmes	1 —
Le Crime de 1804	1 —
Comment on tue les Femmes	1 —
Les Amours à coups d'épée	1 —
Un Noyé	1 —
Les Filets de Versailles	2 —
Les Convulsionnaires de Paris.	2 —
Les Damnés de l'Autriche (en société avec M. de La Lance)	1 —

Sous Presse :

Le Secret du Feu.	1 —

www.ingramcontent.com/pod-product-compliance
Lightning Source LLC
Chambersburg PA
CBHW071409220526
45469CB00004B/1227